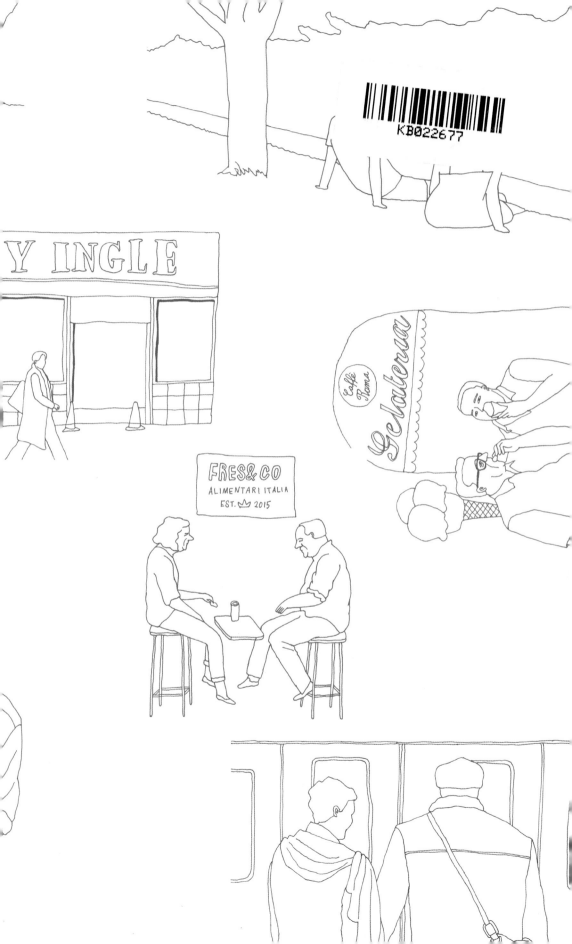

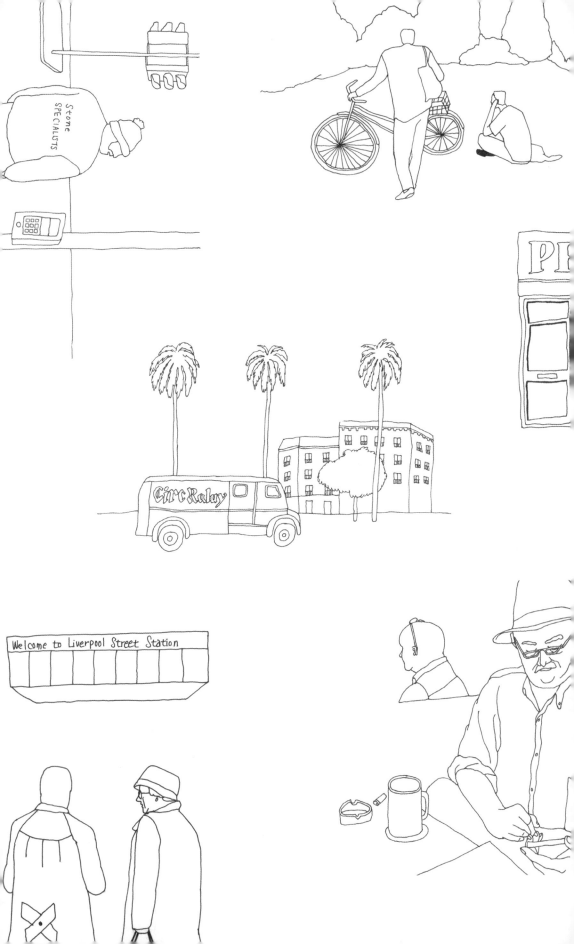

아방의 그림 수업
멤버 모집합니다

SIMPLE DRAWING

abang

기초 없이
심플 드로잉

아방의 그림 수업
멤버 모집합니다

낭만과 위트를 사랑하는 일러스트레이터, 아방의 친절한 그림 수업

그림 그리고 싶은데…
기초가 없어
시작을 못했나요?

'망칠까봐 흰 종이가 부담스러워요'

'선 긋기 무한반복 연습 지겨워요'

'남의 그림 똑같이 따라 그리긴 싫어요'

그렇다면
아방의 그림 수업에 잘 오셨습니다.

아방의 그림 수업은,

쉽게 그립니다.

명암, 투시 같은 이론을 몰라도
관찰 → 덩어리 → 라인 → 채색 4 STEP만으로
누구나 멋지게 그릴 수 있습니다.
우리는 이것을 '심플 드로잉'이라고 부릅니다.

나만의 시선을 표현합니다.

카페에서, 여행지에서 내가 보고 느낀 것들을
나만의 시선으로 그리는 법을 알려드려요.

미술 비전공자, 취미미술러들과 함께한
8년의 수업 노하우로
지금부터 제가 도와드릴게요.

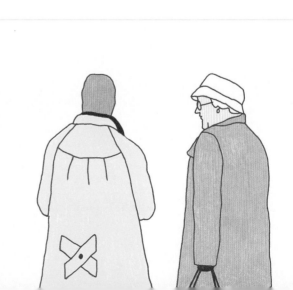

PROLOGUE.
수업을 시작하며

2012년부터 드로잉 수업을 하고 있습니다.
그림 잘 그리는 '기술'을 가르쳐주는 수업은 아닙니다.
왜냐하면 저도 그런 기술은 모르니까요.
드로잉을 어디서 배워본 적 없고 표현 방식에 컴플렉스도 갖고 있어서
누구를 가르치는 건 주제 넘는 일이라고 생각했거든요.

수업에서 알려드린 건
그동안 제가 시행착오를 겪으면서 생긴 노하우였어요.
그 '비법'들이라면 저처럼 혼자서 길을 찾느라 힘들어하는 분들이
한 발 한 발 디디는 데 도움이 될 거라고 생각했어요.

멤버들은 저와의 수업에서
눈치 보지 않고 본능에 몸을 맡기는 시간,
자신이 어떤 색깔을 좋아하는지 알아가는 시간,
디지털과 가상현실이 난무하는 시대에
직접 연필을 깎고 무언가를 완성하는 경험,
여름휴가 여행지의 브런치를 그림으로 남길 용기를 얻어갑니다.

개인 작업실이 없을 때는 낮에 영업을 하지 않는 분위기 좋은 술집이나
카페를 찾아다니면서 수업 장소를 구했어요.
상수동 포장마차부터 어느 피자회사의 직원 카페까지
8년 간 10군데 정도의 다양한 공간에서 수업을 해온 것이
제 수업의 큰 특징이자 자랑인데요.

굳이 발품 팔아 독특한 공간들을 빌린 이유는
실전 같았으면 좋겠다고 생각했기 때문이에요.
카페에 앉아 커피 마시며 멍 때릴 때, 여행지에서 여유를 부릴 때
그림을 그릴 수 있다면 얼마나 좋을까,
라는 이야기를 많은 분들이 하더라고요.
남다른 곳, 특별한 분위기에서 말랑말랑한 기분으로 연습하다 보면
나중에 실전에 던져져도 겁이 덜 날 거라는 생각에
그런 곳들에서 수업을 진행했어요.

**그림 초보에게는 똑같이 베껴 그리는 기술보다
어떻게 마음을 먹느냐, 얼마나 자신감을 가지느냐가 더 중요합니다.**
이 책을 보는 멤버님들도 자기 방에 숨지 말고
사람들이 많이 다니는 열린 곳에서 연습하기를 권합니다.
처음엔 좀 부끄럽죠. 누가 볼까 손으로 가리며 열심히 그렸는데
내 마음에도 안 차면 어쩌지, 걱정도 들 거예요.
그래도 이 책으로 수업을 함께하는 동안에는
탁 트인 멋진 공간에서 그림 그리기에 도전해봅시다.

특히 잘 그리고 싶은 마음에 오히려 손이 안 떨어지는 분이라면
그 틀을 깰 첫걸음이 중요합니다.
아기들은 손에 잡히는 대로 입으로 가져가잖아요.
온갖 호기심으로 만져보고 먹어보는 만큼 세상을 알게 되죠.
'이렇게 그리면 망칠 것 같아'라는 생각으로
몸 사리지 않았으면 좋겠습니다.
예상치 못했던 곳에서 의외의 결과가 나올 때가 많아요.
저도 실수로 우연히 발견한 채색 방법이
저만의 스타일로 자리잡은 경우가 있답니다.

**그림 수업 멤버님들이
가장 나다운 그림을 그리며
가장 나다운 시간을 보낼 수 있게 된다면 좋겠습니다.**

2019년 가을, 아방 드림

CLASS ZERO

심플 드로잉을 시작합니다

CLASS ONE

누구나 쉽게 그릴 수 있어요

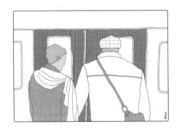

SIMPLE DRAWING
1
지하철 앞에서

33

SIMPLE DRAWING
2
기다리는 남자

39

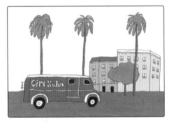

SIMPLE DRAWING
3
빨간 자동차가 있는 풍경

45

CLASS TWO

누구나 멋지게 그릴 수 있어요

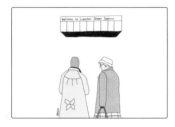

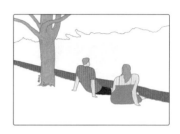

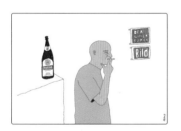

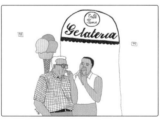

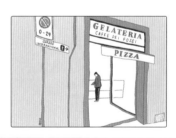

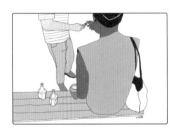
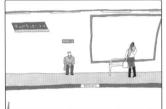
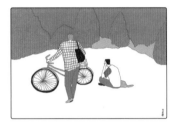
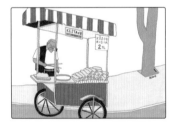
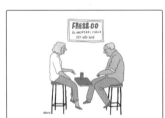
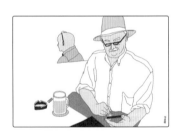

ABANG'S TIP

ETC

CLASS
ZERO

심플 드로잉을 시작합니다

4 STEP 그리기의 기본을 배웁니다.
앞으로 그림 그릴 때 꼭 알아야 할 내용이니
반드시! 읽고 시작해주세요.

심플 드로잉이란

일러스트레이터 아방의 창작 테크닉과
8년간의 그림 수업 노하우를 압축한 심플 드로잉!
이론을 몰라도, 기초가 없어도 누구나 쉽게 그릴 수 있습니다.

그리는 과정이 정말 간단합니다.
관찰하기 → 덩어리 스케치 → 라인 그리기 → 채색하기.
4 STEP만으로 작품이 됩니다.

그리고 싶은 것만 그립니다.
보이는 것이 아니라, 그리고 싶은 것 3가지만 골라 그립니다.
3가지 외에 나머지는 과감하게 생략합니다.

형태도 컬러도 심플합니다.
형태는 뭔지 알아볼 정도로만 단순하게,
컬러도 최소한으로 써서 아티스트처럼 그려보세요.

간단해서 더 멋진 심플 드로잉의 세계,
지금 시작합니다.

심플 드로잉 미리 보기

아빠의 그림 수업에서는
관찰하기 → 덩어리 스케치 → 라인 그리기 → 채색하기,
4 STEP으로 그립니다.
다음의 예시를 보세요.

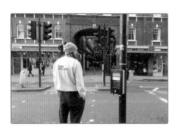

STEP 1. 관찰하기
가장 먼저 그리고 싶은 대상을
자세히 살펴보고요.

STEP 2. 덩어리 스케치
연필로 대강의 모양을 잡은 뒤,

STEP 3. 라인 그리기
연필 선 위에 펜으로
디테일한 형태를 그립니다.
다 되면, 연필 선은 지우개로 지워요.

STEP 4. 채색하기
두세 가지 색을 간단히 칠하면
완성!

정말 간단하죠? 무엇을 그리든 4 STEP만으로 쉽게 표현할 수 있습니다.

**시작하기 전에
꼭 읽어주세요**

이 책은 주어진 사진을 참고하여 15점의 그림을
4개의 STEP에 따라 실제로 그려볼 수 있도록 구성되어 있습니다.
STEP별로 할 일과 주의할 점들을 먼저 알려드릴게요.

**가장 먼저 : 그릴 것 3가지 정하기
할 일 : 사진 속에서 내가 그리고 싶은 3가지를 결정합니다.**
☞ 평소에는 여러분이 할 일이지만, 책에서는 제가 '그릴 것 3가지'를
미리 정해놓았어요.

이 책은 사진을 보며 그림을 그리는 방식으로 되어 있지만,
그렇다고 사진을 그대로 옮겨 그리는 게 아니에요.
의도에 맞게 딱 3가지만 골라서 그리고,
나머지는 과감히 생략합니다.
뭐가 너무 많으면 오히려 그림이 이도저도 아니면서 혼란스러워지거든요.

예를 들어, 이렇게요.

1) 노란 코트의 여자, 2) 파란 코트의 여자, 3) 전광판, 3가지만 그리고 나
머지는 생략했습니다.

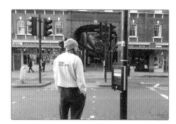 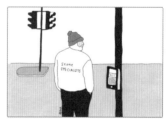

1) 남자, 2) 우측 신호버튼, 3) 좌측 신호등, 3가지만 그리고 나머지는 생
략했어요.

그릴 것 3가지를 정할 땐,

• 먼저 그림의 주제가 될 '주인공'을 찾고,
어디서 벌어지는 일인지를 알려주는 '장소 요소'를 더해보세요.
19쪽 첫 번째 그림의 '주인공'은
노란 코트의 여자와 파란 코트의 여자이고요.
전광판은 '장소 요소'입니다.
두 번째 그림의 주인공은 신호를 기다리는 남자이고,
우측 신호 버튼과 좌측 신호등은 장소 요소입니다.

주인공은 그림에서 가장 강조하고 싶은 요소입니다.
항상 사람은 아니에요. 자동차, 커피잔, 가게 등 사물일 수도 있어요.
장소 요소는 보는 사람이 그림을 쉽게 이해할 수 있게 도와줍니다.
장소가 어딘지 알게 되면 그림의 스토리가 명확해지거든요.

1. '그릴 것 3가지'만 그리고, 나머지는 생략한다.
2. 3가지는 '주인공'과 '장소 요소'를 선택한다.

이것만 기억하면
어떻게 그리기 시작해야 할지 감을 잡을 수 있을 거예요.

STEP 1. 관찰하기　　　　　**할 일 : '그릴 것 3가지'를 자세히 관찰하고, 관찰한 내용을 적습니다.**

'그릴 것 3가지'를 꼼꼼히 뜯어보세요.
빨리 종이에 그리고 싶은 마음이 굴뚝 같겠지만,
제대로 관찰하지 않으면 그리고 싶은 대로 그릴 수 없습니다(확신합니다).

관찰을 할 땐,

• 본 것을 정확히 문장으로 적으세요.
말이나 글로 설명하지 못하는 건 그리기도 어렵답니다.

• '왜 그렇게 보이는지' 그 이유도 찾아 적으세요.

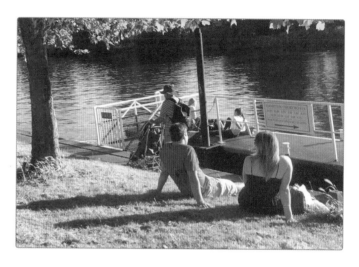

남자와 여자가 편안하게 앉아 쉬고 있습니다.
왜 '편안하게 쉬는' 것처럼 보이나요?
뒤로 몸을 기댄 자세 때문일 겁니다.
뒤로 기댄 몸은 어떻게 그려야 할까요?
어깨가 위로 올라가 목은 짧고, 허리는 일자가 아니라
비스듬하게 그려야 합니다.

'왜 그렇게 보이는지' 그 이유를 생각하는 게 중요해요.
뒤로 몸을 기대고 있다고 적었는데, 막상 그릴 때 몸이 꼿꼿하게 세워지면
쉬는 게 아니라 긴장한 채 앉아 있는 것처럼 표현되거든요.
STEP 1에서 적어둔 내용을 그림에 잘 반영하며 그리고 있는지
이후 과정에서 중간중간 체크해주는 것이 좋아요.

할 일 : 연필로 '그릴 것 3가지'의 큰 윤곽을 대략적으로 잡습니다.

'스케치'와 비슷한 개념인데요.
그릴 것의 면적과 비례를 디테일 없이 덩어리 형태로 잡는 작업입니다.

덩어리를 잡을 땐,

• 주인공 또는 가장 큰 요소부터 그립니다.
가장 중요한 것, 가장 큰 것부터 그려서 중심을 잡아야
나머지 요소들의 위치를 잡기가 쉬워요.

• 길이, 두께, 기울기를 최대한 정확하게 그려요.
덩어리만 정확하게 잡아도 그림의 85퍼센트가 된 겁니다.
라인은 덩어리의 테두리를 따라 그리기만 하면 되거든요.
특히 중요한 건 덩어리의 길이, 두께, 기울기인데요.
예를 들어 사람 몸을 그린다면 팔이 어느 정도 길이와 두께이고,
얼마나 기울어져 있는지 유심히 관찰해서 그리는 것이 중요합니다.

이때, 길이, 두께, 기울기가 헷갈리면 사진에 수직, 수평선을 그어보세요.

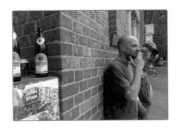 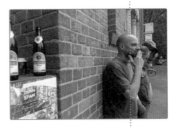

남자의 팔을 어디 즈음에서
구부려야 할까요?

수직선을 그어보면 턱보다 조금 뒤쪽에서 구부러지고,
손가락이 입과 만나는 각도로 기울어져 있음을 알 수 있습니다.
이렇게 라인으로 확인하면서 그리면 정확도가 높아져요.

• 사람은 팔, 몸통, 다리 등 작은 덩어리 여러 개가 연결되어 있어요.
사람 몸을 그릴 땐 다음 두 가지를 기억합니다.
1. 머리, 목, 몸통, 팔, 다리, 발 순으로 위에서 아래로 그립니다.
2. 작은 덩어리가 연결되는 지점은 서로 겹쳐치게 그립니다.
그리다가 사람 몸이 어렵게 느껴지는 분들은 128쪽으로 가세요.
자세한 설명과 함께 사람 몸 그리기 연습을 해볼 수 있습니다.

연습이 충분히 되면, 나중엔 덩어리 과정을 건너뛰고
바로 라인으로 쓰윽 그려나갈 수 있게 됩니다.
앉은 자리에서 펜으로 쓱쓱 그리는 멋진 시간이 곧 옵니다!

할 일 : 펜으로 디테일한 형태를 그립니다.

덩어리를 잘 잡아두었기 때문에, 덩어리 테두리를 따라
선을 그려나가기만 하면 됩니다.
펜 라인이 완성되면, 덩어리를 그린 연필 선은 지우개로 지우세요.

라인을 그릴 땐,

• 중요하지 않은 디테일은 과감히 생략합니다.

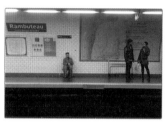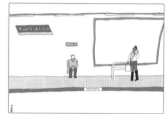

승강장에서 사람들이 지하철을 기다리고 있습니다.
작은 광고판 두 개를 생략했고,
대형 광고판의 내용도 안 그릴 거예요. 예쁘게 표현할 자신이 없어요.
승강장이라는 장소만 잘 표현된다면, 사소한 디테일은 모두 생략해도 돼요.

• 선 긋는 연습이 조금은 필요합니다.
그림 초보는 마음대로 선이 안 그어집니다.
선이 한 번에 쭉 그어지지 않고 자꾸 끊기거나,
손목이 너무 경직되어 있어서 곡선이 부드럽지 않다면
그림 실력이 아니라 최소한의 연습이 부족하기 때문입니다.
강한 선, 약한 선, 부드러운 선… 자유자재로 선을 그을 수 있기 위해
혼자 해보면 좋을 연습을 44쪽에 소개했습니다.

STEP 4. 채색하기

할 일: 채색 도구로 색을 칠합니다.

책에서 저는 프리즈마 유성 색연필을 썼습니다.
내가 좋아하는, 나에게 잘 맞는 다른 채색 도구(30쪽)를 선택해도 좋아요.

채색을 할 땐,

• 최소한의 색만 씁니다.
초보가 무작정 많은 색을 쓰면 그림이 혼란스러워지기 쉬워요.
처음엔 검정 하나만 써서 흑백으로 칠해보고,
그 다음엔 컬러 하나를 정해서 포인트가 되는 곳만 두세 군데 칠해보고…
이렇게 색을 하나씩 늘려나가며 연습하는 게 가장 좋습니다.
책에서는 한 그림에 평균 4~5가지 색을 쓰는 것으로 컬러 수를
제한했어요.

• '분리되어 보이게 하는 것'도 중요해요.

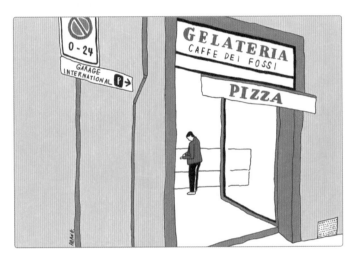

옅은 분홍색으로 외벽을 칠함으로써
가게의 외부와 내부가 분리되고, 건물과 도로가 분리되어 보입니다.
이처럼 맞닿아 있는 곳들은 채색을 해서 요소와 요소를 구분해주세요.

• 책과 똑같이 칠하지 않아도 됩니다.
책에 제가 쓴 색연필의 컬러 명을 정확히 밝히지 않았는데요.
각자의 취향을 살려 칠해봤으면 해서랍니다.
사진과 똑같이 칠할 필요도 없습니다. 개성 있는 그림으로 완성해보세요.

그림 수업 준비물

아방이 사용하는 그림 도구를 소개합니다.
참고는 하되, 꼭 같은 브랜드일 필요는 없어요.

연필 스테들러 H

연필의 H는 연하다는 뜻이고, B는 진하다는 뜻입니다. 앞에 붙은 숫자는 단계를 뜻해서 2H보다 3H가 연하고, 2B보다 4B가 진합니다. 먼저 연필로 덩어리를 그렸다가 나중에 지우개로 지우기 때문에 H나 HB처럼 연한 쪽을 추천합니다. 진한 걸 쓰면 지워도 자국이 남아요.

펜 스테들러 멀티라이너 0.5

잉크 펜이라면 어떤 것이든 상관 없어요. 63쪽, 101쪽에서 흰색 글씨를 쓸 땐 '에딩 페인트 마카 1mm'을 썼어요.

색연필 프리즈마 유성

집에 하나쯤 가지고 계신 분들이 많고, 그냥 쥐고 칠하면 되기 때문에 이 책에서는 색연필을 사용했어요. '유성'은 일반 색연필이나 수성 색연필보다 색감이 진하고 부드러워요. 저는 색이 선명하게 꽉 차는 걸 좋아해서 유성 색연필로 힘줘서 세게 칠하는 편입니다. 색연필 외에 각자 원하는 채색 도구로 칠해도 좋아요 (90쪽).

종이

홍대 앞 호미화방에서 그림 재료를 많이 사는데요. 거기서 종이(켄트지 120g) 자투리를 묶어서 저렴하게 (100장에 2천 원대) 파는 걸 애용합니다. 물론 다른 드로잉 노트를 써도 됩니다. 종이에 대한 질문은 평소에 많이 받기 때문에 자세히 알려드릴게요.

종이 크기 : 책의 그림은 A5 규격의 종이(A4의 1/2)에 그렸습니다.

종이 비례 : 참고 사진과 가로×세로 비례가 비슷한 것이 좋습니다. 다르다면 사진의 비례와 비슷하게 종이에 프레임을 표시하고 그리면 됩니다. 가로가 긴 사진이라면 종이도 가로로 놓고 그려야겠죠? (가로 사진 보면서 종이는 세로로 놓고 그리는 분들 의외로 많아요.) 가로 사진인데 정사각형으로 그리고 싶다면 사진을 먼저 정사각형으로 자르는 것도 방법입니다.

종이 질감 : 저는 질감이 거의 없는 종이를 선호합니다. 온라인 문구점이나 작은 문구 편집숍에서 파는 드로잉 노트들은 대부분 매끈한 편이었어요. 브랜드는 '하네뮬레'가 좋았고요. 수채화용, 어반 스케치용, 일반 스케치북 등 용도와 유형에 따라 종이의 질감도 다양하니 본인이 선호하는 그림 도구와 잘 맞는 걸 선택하세요. 이것저것 써봐야 내 취향에 맞는 종이를 만날 수 있어요.

종이 두께 : 너무 얇으면 뒤가 비치기 때문에 120g 이상이 좋습니다.

지우개 아무거나 괜찮아요.

한번 그려볼까요

이제, 그림을 한 컷 실제로 그려보면서

4 STEP을 연습해봅시다.

그리면서, 이 책을 어떻게 사용하면 되는지도

함께 소개할게요.

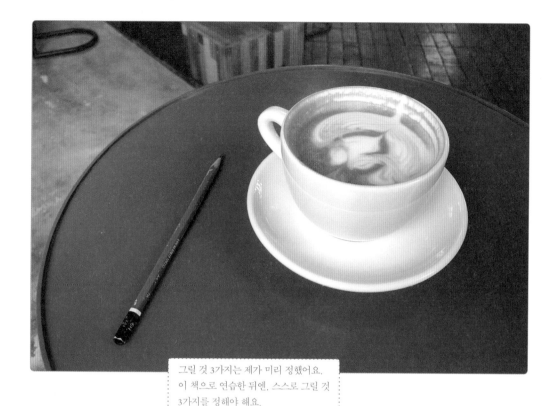

그릴 것 3가지는 제가 미리 정했어요.
이 책으로 연습한 뒤엔, 스스로 그릴 것
3가지를 정해야 해요.

STEP 1. 관찰하기

우리가 그릴 것 3가지
1. 커피잔
2. 연필
3. 테이블

포인트
사진을 자세히 관찰하고,
관찰한 내용을 적으세요.

1. 커피잔
위에서 비스듬히 내려다본 각도이
기 때문에 커피잔 위쪽의 원이 완전
한 동그라미가 아닌 타원 모양입니
다(수직으로 위쪽에서 바라봤다면
원이 완전한 동그라미겠죠).

잔 받침도 같은 비율의 타원 모양입
니다.

2. 연필
커피잔 손잡이 근처에서부터 아래
로 길게 뻗어 있습니다.

3. 테이블
커피잔과 연필을 감싸듯 둥근 모양
입니다.

제가 써둔 관찰 내용은 가리고, 혼자 먼저 써보면 좋겠어요.
그 다음에 제가 쓴 내용과 비교해보세요.

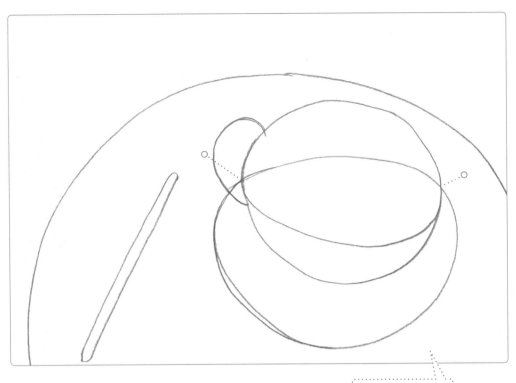

시범 그림입니다.
슬쩍슬쩍 참고하세요.

STEP 2. 덩어리 스케치

포인트
연필로 그립니다.

1. 커피잔
위쪽의 타원 모양부터 그립니다.

잔 받침은 커피잔 위쪽 타원의 양쪽
끝을 통과하도록 합니다. ○

사람 귀 모양 같은 손잡이도 그려요.

2. 연필
각도와 길이에 신경 쓰며 그립니다.

3. 테이블
사진과 똑같을 필요 없이, 적당히
종이 안에 들어가게만 그리면 돼요.

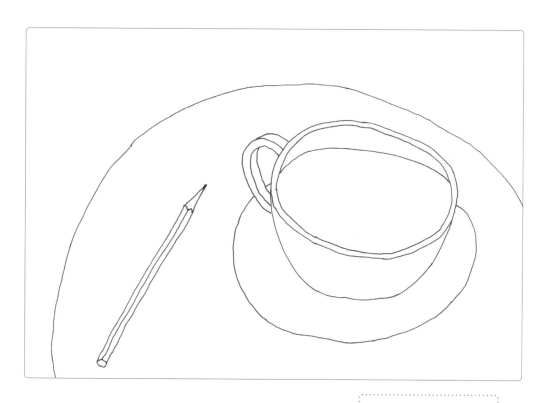

사진만 따로 떼어서 옆에 두고
보고 싶다면 135쪽으로 가세요.

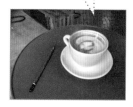

STEP 3. 라인 그리기

포인트
잉크 펜으로 그립니다.
잉크 펜이 완전히 마르면, 연필 선
을 지우개로 지우세요.

1. 커피잔

덩어리 단계에서 잔 받침을 동그란
타원으로 그렸지만, 잔에 가려진 뒷
부분 라인을 그리지 않도록 주의합
니다.

손잡이는 입체감 표현이 중요합니
다. 끊기지 않고 연결되어 보이는
앞부분을 먼저 그리고, 위아래에 선
하나씩 더 그어 입체감을 살립니다.

2. 연필

꽁지의 육각형을 먼저 그려요. 그다
음 기다란 몸통을 그리고, 연필심 있
는 곳은 세모로 표현합니다.

3. 테이블

연필 선 위를 따라 그리세요.

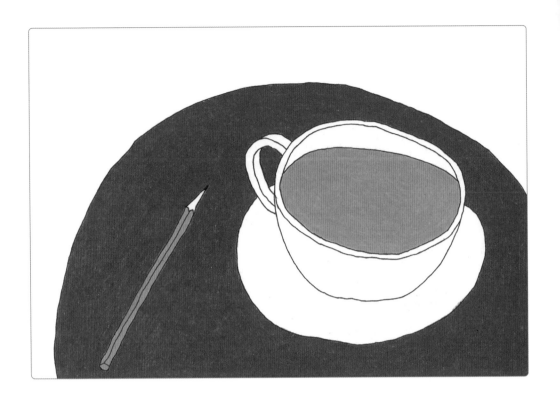

STEP 4. 채색하기

포인트
색연필로 칠합니다.
컬러: 주황, 파랑, 빨강

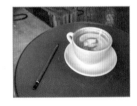

1. 커피잔
커피 색은 제가 좋아하는 색으로 칠해봤습니다.

2. 연필
요소가 적은 그림이기 때문에 하나하나 포인트가 될 수 있는 색을 선택합니다.

3. 테이블
테이블을 진하고 무거운 색으로 칠하면 커피잔과 연필이 눈에 더 잘 들어옵니다. 반대로 테이블을 밝게 칠한다면 커피잔에 복잡한 무늬를 그려넣거나 컬러를 입혀서 잘 보이게 할 수 있어요.

이런 식으로 15점의 드로잉 작품을 완성해볼 거예요.

그림 수업 멤버 규칙

우리 그림 수업 멤버라면, 다음 다섯 가지를 준수합시다.

1. '내 그림 이상해' 마인드를 버립니다.

왜 내 그림을 미워하세요? 잘 그리고 못 그리는 거 없어요.
손으로 그리는 행위의 즐거움, 한 장 두 장 그릴수록
조금씩 높아지는 자신감, 우리 거기에만 집중하기로 해요.

2. 불필요한 디테일은 버립니다.

작아서 안 보이는 것, 어떻게 표현할지 감이 안 오는 것,
생각만큼 중요하지 않은 것, 다 과감하게 생략합니다.
무조건 쉽고 단순하게! 자동차는 자동차처럼, 의자는 의자처럼 보이게!
표현하고 싶은 것만 잘 전달하면 돼요.

3. 사진과 똑같이 그리려는 생각을 버립니다.

사진이든 눈으로 보는 풍경이든 똑같이 그리려고 하다 보면
점점 미궁에 빠지기 쉬워요. 어디까지나 사진은 참고 자료일 뿐!
구도나 형태를 내가 좋아하는 모습으로 바꿔서 그려보세요.

4. 아방과 똑같이 그리려는 생각을 버립니다.

그림은 그리는 사람을 닮아요.
각자의 개성과 분위기가 묻어날 수밖에 없습니다.
컬러 한 가지라도 주어진 그림과 다르게 그리려고 해보세요.

5. 반복 연습합니다.

맘속으로 '아이고' 소리가 절로 나오는 멤버도
꾸준히 그리면 일취월장합니다.
천 명 넘는 수강생을 겪으며 확인한 사실이니 믿어보세요.

CLASS
ONE

누구나 쉽게 그릴 수 있어요

난이도가 낮은 그림 3장부터 그려보세요.
작가가 3장의 그림을 그리는 풀영상도 제공합니다.
(유튜브에서 '자기만의방'을 검색하세요.)

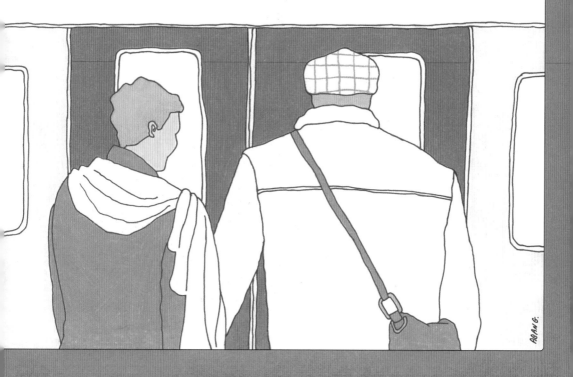

SIMPLE DRAWING

지하철 앞에서

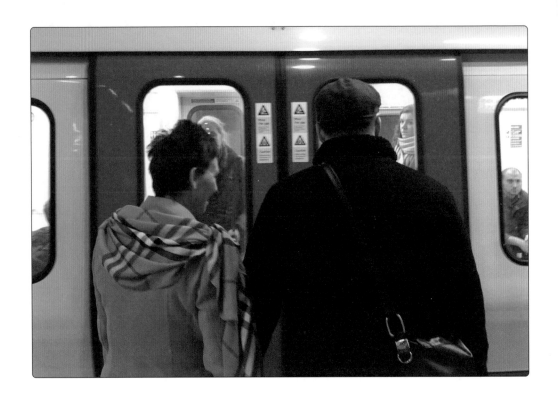

STEP 1. 관찰하기

우리가 그릴 것 3가지
1. 오른쪽 남자
2. 왼쪽 여자
3. 지하철

포인트
사진을 자세히 관찰하고,
관찰한 내용을 적으세요.

1. 오른쪽 남자

남자와 여자가 뒷모습이어서 눈코
입을 그릴 필요도 없고, 그리기 까
다로운 손도 없어서 첫 번째 사진으
로 선택했어요.

남자는 완전한 뒷모습입니다.

머리에 비해 몸이 커 보이네요.

여자보다 키가 커요.

2. 왼쪽 여자

전체적으로 남자 쪽을 향하고 있어
요. 얼굴 옆 라인이 살짝 보이고, 몸
도 오른쪽을 향한 반측면입니다. 90
도에 가깝게 돌아섰을 때 '측면', 살
짝만 돌아섰을 때 '반측면'이라 칭
할게요.

오른팔이 남자의 왼팔과 맞닿아 있
어요.

3. 지하철

가로와 세로의 수직 라인으로 이루
어져 있습니다.

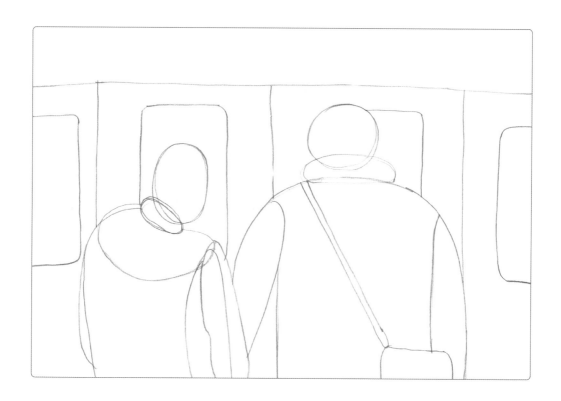

STEP 2. 덩어리 스케치

포인트
연필로 그립니다.

1. 오른쪽 남자

남자부터 그릴 건데요. 사람은 보통 머리, 몸, 팔 순서로 그리지만 남자의 몸이 워낙 크기 때문에 몸 덩어리부터 그려서 그림의 중심을 잡겠습니다. 몸부터 크고 둥글게 그린 후, 양팔, 머리와 목 순서로 그려요.

어깨를 생각보다 좀 넓게 그려야 풍채가 좋아 보여요.

머리는 뚜껑처럼 작게 그립니다.

목 대신 보이는 코트 깃 덩어리를 잡아줍니다.

2. 왼쪽 여자

머리 덩어리와 코트 깃 덩어리는 겹쳐 그립니다.

왼쪽 어깨보다 오른쪽 어깨가 내려가 있습니다.

왼팔은 몸 뒤에 거의 숨어 있고, 오른팔 반쪽은 스카프가 가리고 있어요.

3. 지하철

맨 위에 가로선부터 긋고, 세 개의 세로선을 적당한 곳에 그어 뼈대를 만들어요.

한 칸마다 창문을 그려넣습니다.

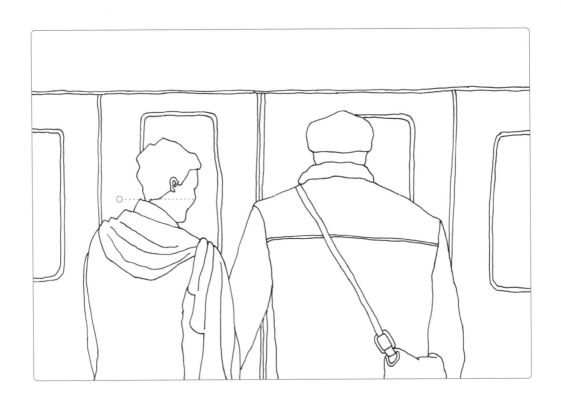

STEP 3. 라인 그리기

포인트
잉크 펜으로 그립니다.
잉크 펜이 완전히 마르면,
연필 선을 지우개로 지우세요.

1. 오른쪽 남자

머리 덩어리를 반으로 나눠 위쪽에
모자를 그립니다.

사진엔 없지만 등짝에 두 줄의 선을
그려 넣어, 단순한 몸 덩어리에 재미
를 줘봤어요.

2. 왼쪽 여자

얼굴 옆 라인은 계단처럼 그려요
(120쪽).

머리카락 끝이 코트 깃과 맞닿아 있
습니다.

코트 깃은 광대뼈 높이까지 올라옵
니다. ○

스카프 주름은 크게 가로와 세로 방
향으로 그려요.

3. 지하철

지하철 뼈대와 창틀은 얇은 선을 두
세겹 겹쳐 그려요. 개인적 취향이긴
하지만 선과 선이 가까울수록 예뻐
요. 아직 다른 부분을 디테일하게 그
리지 못하더라도 이런 선을 얇게, 여
러 겹으로 그리면 잘 그려 보이는 효
과가 납니다.

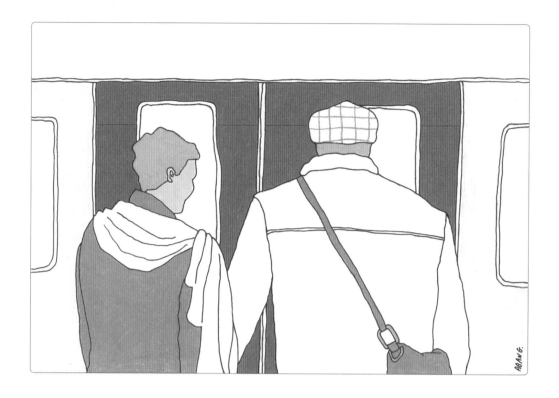

STEP 4. 채색하기

포인트
색연필로 칠합니다.
컬러: 다홍, 부드러운 파랑, 살구,
진노랑, 연노랑

1. 오른쪽 남자

남자와 여자의 머리 색을 통일했어요.

남자의 몸이 크기 때문에 심심해 보일 수 있어요. 모자에 무늬를 그리고, 같은 색으로 가방을 칠해 사진과는 다른 느낌을 내보았습니다.

2. 왼쪽 여자

사진보다 밝고 명랑한 느낌이었으면 해서 여자의 코트, 남자의 모자와 가방에 푸른색을 사용했어요. 파랑과 빨강은 보색이기 때문에 원색적인 파랑을 쓰면 지하철에 쓸 빨강과 부딪혀 촌스러워 보일 수 있어요. 그래서 둘 다 톤 다운된 색을 선택했습니다.

원래 스카프는 체크무늬지만, 주름과 체크무늬가 겹치면 표현이 힘들 수 있으니 무늬는 포기할게요.

3. 지하철

문의 빨강이 이 그림의 포인트 컬러예요.

나머지 부분은 연노랑으로 칠해, 열차와 창문을 분리해줍니다.

ABANG's Tip.
아방의 꿀팁

그림의 마무리는 내 사인으로

저는 그림을 다 그리면 습관처럼 사인까지 하는 편이에요. 도중에 완전히 망쳐버린 그림을 빼고는 다 합니다. 사인하는 것까지가 그림의 과정이라고 생각해요.

사인, 왜 하냐고요?

1. 내 창작물이라는 표시를 하는 거예요. 요즘 같은 세상엔 '내 것'이라는 표시를 하는 게 더더욱 필요해요. 자기 그림이 떡하니 남의 SNS에 올라가 있거나 누가 그냥 복제해버린다고 생각해봐요. 어디에 굴러다녀도 누구 그림이라는 걸 한 방에 알아차리게 하는 건 사인이에요.

2. 그림에 애정이 생깁니다. 그리고 사인으로 마무리하면 멋있잖아요!

사인은 그림을 가리지 않는 빈 공간을 찾아, 알아볼 수 있으되 시선을 방해하지 않을 정도의 크기로 하는 게 좋아요. 그림이 완성에 다다르면 사인을 어디에 할지 고민하는 것도 작은 재미예요. 제 그림과 똑같은 곳에 사인할 필요 없으니 각자만의 비밀스럽고 재미있는 자리를 찾아보시길!

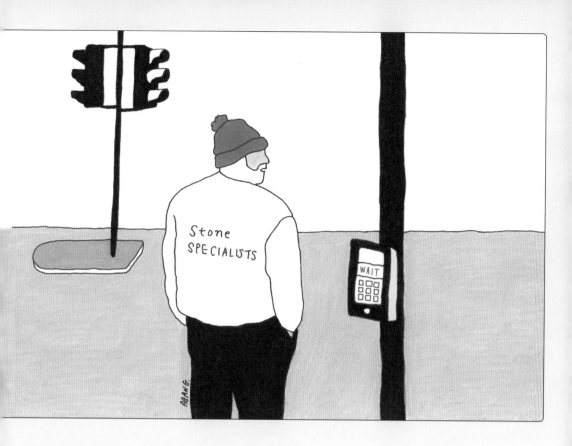

기다리는 남자

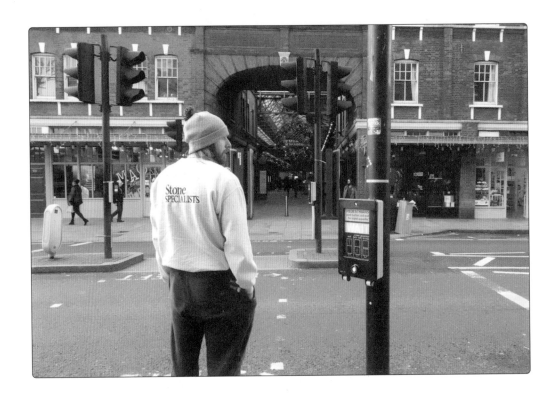

STEP 1. 관찰하기

우리가 그릴 것 3가지

1. 남자
2. 오른쪽 신호등 버튼
3. 왼쪽 신호등

포인트

사진을 자세히 관찰하고,
관찰한 내용을 적으세요.

1. 남자

신호등에 초록불이 들어오길 기다
리고 있습니다.

얼굴과 몸이 오른쪽을 향한 반측면
입니다.

주머니에 손을 넣고 있네요.

2. 오른쪽 신호등 버튼

누른 뒤 기다리면 곧 녹색 불이 켜지
게 해주는 신호등 버튼이 남자 몸의
중간 높이에 달려 있습니다.

3. 왼쪽 신호등

남자의 머리보다 더 위쪽에 신호등
이 있습니다.

STEP 2. 덩어리 스케치

포인트
연필로 그립니다.

1. 남자
얼굴 덩어리를 약간 기울여 그립니다.

모자는 이마와 뒤통수까지 덮을 수 있도록 넓게 그려요.

목 덩어리는 얼굴 뒷부분에 달렸다 생각하고 그립니다. 사실 목은 밖으로 보이지 않아요.

왼쪽 어깨가 오른쪽 어깨보다 살짝 높아요. 오른쪽 어깨선과 턱은 스칠 것처럼 가깝게 만납니다.

오른팔 앞선에 맞추어 다리 덩어리를 그립니다.

2. 오른쪽 신호등 버튼
버튼이 남자 몸의 중간 높이에만 오도록 맞춰주면 됩니다.

3. 왼쪽 신호등
남자의 왼쪽 팔꿈치 근처에 보도블럭 덩어리를 그리고 신호등 기둥을 세웁니다.

기둥 양 옆에 크기가 같은 신호등 한 쌍을 그려요.

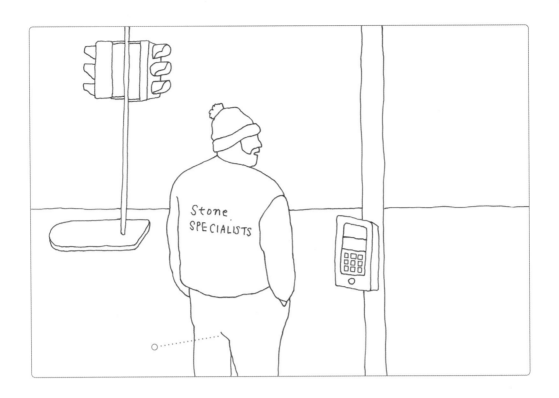

STEP 3. 라인 그리기

포인트
잉크 펜으로 그립니다.
잉크 펜이 완전히 마르면,
연필 선을 지우개로 지우세요.

1. 남자
목이 드러나지 않는 자세라 머리 아래 바로 어깨선을 그립니다.

주머니에 넣어 살짝 보이는 손은 작은 세모로 그려요.

몸이 오른쪽 반측면이기 때문에 바지의 중심선을 왼쪽 방향으로 그립니다. ○

등에 있는 텍스트를 살려 밋밋하지 않게 했어요.

2. 오른쪽 신호등 버튼
차분하게 보고 따라 그린다면, 특별히 어려운 부분은 없습니다.

3. 왼쪽 신호등
이번 기회에 신호등 생김새를 유심히 관찰해두면 나중엔 안 보고도 그릴 수 있습니다. 막막하다면 '긴 직사각형에 사다리꼴이 세 개 붙어 있다'처럼 도형으로 뜯어보는 것도 좋아요.

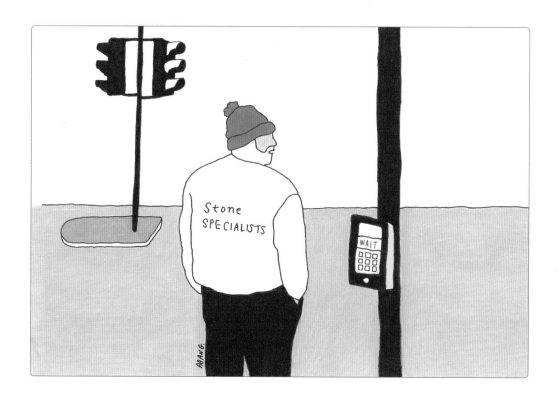

STEP 4. 채색하기

포인트
색연필로 칠합니다.
컬러 : 검정, 파랑, 회색, 베이지,
노랑, 빨강

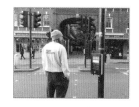

1. 남자

남자의 바지를 비롯해 전체적으로 검정을 많이 썼어요. 검정은 다른 요소가 눈에 띌 수 있도록 차분하고 묵묵하게 서포트하는 역할인 것 같아요. 주변 요소를 검정으로 칠하니, 자연스럽게 시선은 흰색 티셔츠를 입은 남자에게로 갑니다.

모자를 포인트 컬러로 칠했어요. 이처럼 채색할 때 막막한 분들은 일단 그림의 부분 부분을 검정으로 채우고 나서 나머지를 고민해보세요.

2. 오른쪽 신호등 버튼

빨강으로 WAIT 글씨를 써주면 기다리고 있는 상황이 더 잘 표현돼요.

3. 왼쪽 신호등

아스팔트를 베이지색으로 칠해 벽과 바닥을 분리합니다 (24쪽).

43

선 잘 그리는 법

1. 자신감을 가지세요. 짧게 여러 번 선을 덧그리는 건 자신감이 없어서인데요. 간격이 멀리 떨어진 두 점을 찍고, 점에서 점까지 연필을 종이에서 떼지 않고 한 번에 쭉 (직선이든 곡선이든) 긋는 연습이 도움이 됩니다. 종이에서 떨어지려 하는 손목을 붙잡으세요.

2. 손목을 부드럽게 풀어요. 손목이 굳어 있으면 선도 굳어요. 내 손목이 일류 무용수의 손목이라 생각하고 방향을 전환할 때마다 우아하게 꺾으며 선을 긋습니다. 우아한 음악을 틀고 연습하는 것도 좋아요. 부끄러워하면 안 돼요.

3. 강약 조절을 합니다. 선의 강약은 그림에 리듬감을 줍니다. 특히 연필은 강약 조절이 잘 되는 도구라 연습하기 좋은데요. 생각하는 것보다 훨씬 세게 연필심이 부러질 듯이 꾹 눌러 긋다가 어느 순간은 손목 힘을 확 빼서 그어봅니다. 힘을 갑자기 빼면 선이 흔들흔들할 거예요. 보일 듯 말 듯 약한 선도 흔들리지 않으려면 손목에 힘이 있어야 해요. 그러려면 자주 선 연습을 하면 좋겠죠. 실제로 그림을 그릴 때도 손목에 힘을 줬다가 뺐다가 하면서 강약을 주세요. 어디에 힘을 주고 어디에 힘을 빼야 하냐는 질문을 많이 받는데 처음에는 그냥 1초는 힘을 주고 1초는 빼는 식으로 반복하면 됩니다. 자유자재로 강약 조절이 되면 힘을 주고 빼는 포인트도 자연스럽게 알게 될 거예요.

4. 우리는 모두 다른 선을 가지고 있어요. 내 선만이 가진 느낌과 특징이 내 스타일의 그림을 만든다는 걸 기억하세요. 남의 그림만 부러워하고 따라하면 이도저도 아닌 그림이 됩니다.

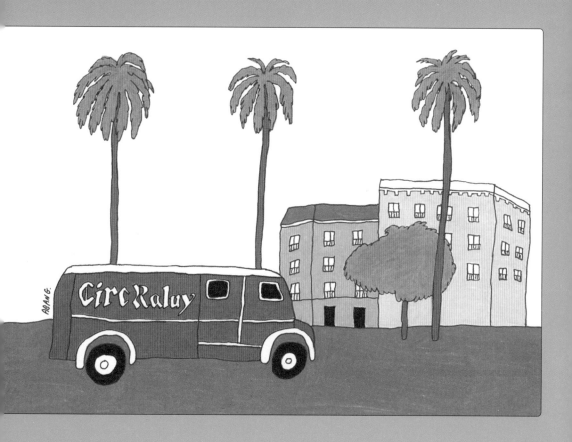

빨간 자동차가 있는 풍경

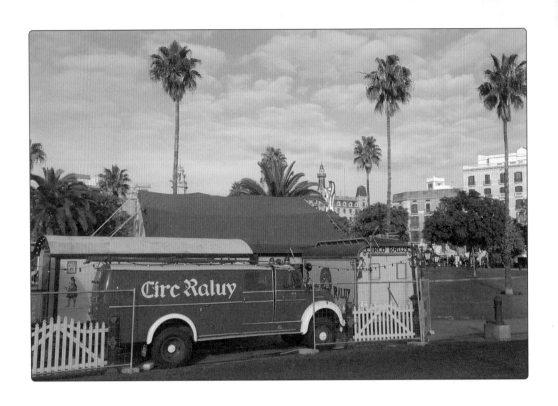

STEP 1. 관찰하기

우리가 그릴 것 3가지
1. 빨간 자동차
2. 나무
3. 건물

포인트
사진을 자세히 관찰하고,
관찰한 내용을 적으세요.

1. 빨간 자동차
귀여운 타이포그래피가 새겨져 있습니다.

차체가 긴 형태여서 앞바퀴와 뒷바퀴 사이가 꽤 멀어요.

자동차 주위의 철조망이나 천막은 그림으로 그리면 알아보기도 힘들고 크게 중요한 요소도 아니기 때문에 생략하겠습니다.

2. 나무
나무 중에서는 기둥이 가늘고 긴 야자나무 세 그루가 가장 먼저 눈에 띕니다.

키 작은 나무도 몇 그루 있네요.

3. 건물
사진의 오른쪽에 직선으로 반듯하게 생긴 건물들이 있습니다. 왼쪽에는 뾰족한 탑 모양의 건물들이 있는 것 같지만 거의 보이지 않아서, 오른쪽 건물 두 채만 그리기로 하겠습니다.

STEP 2. 덩어리 스케치

포인트
연필로 그립니다.

1. 빨간 자동차
원래는 차가 대각선으로 서 있지만, 쉽게 그리기 위해 수평으로 배치할게요.

모서리가 둥근 직사각형 모양인데, 앞부분만 계단처럼 생겼습니다.

2. 나무
야자나무 세 그루는 막대사탕처럼 그립니다. 나무의 간격은 사진과 달라져도 돼요.

나무 뒤에 올 건물과 창문 형태가 네모낳기 때문에 자칫 그림이 딱딱하고 단순해질 것 같아, 작은 나무 한 그루도 그렸습니다. 건물을 너무 많이 가리지 않도록 사진보다 작게 그려요.

3. 건물
키 큰 건물을 먼저 그리고, 옆에 낮은 건물을 이어 그립니다.

건물의 너비, 높이는 그림 그리는 사람이 결정합니다.

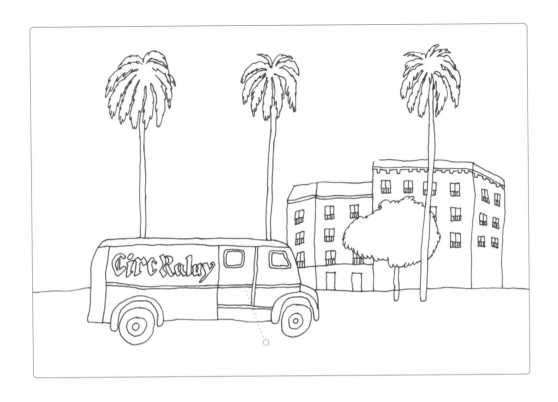

STEP 3. 라인 그리기

포인트
잉크 펜으로 그립니다.
잉크 펜이 완전히 마르면,
연필 선을 지우개로 지우세요.

1. 빨간 자동차

두 줄로 그린 부분들○은 채색할 때 하얗게 남길 생각입니다.

폰트는 최대한 비슷하게 따라 써봅니다. 세로획이 굵은 형태입니다.

2. 나무

사진과 똑같을 필요 없이 야자나무인 걸 표현하기만 하면 돼요. 중심에서 잎 여러 개가 밖으로 퍼지는 형태인데, 꼭대기로 갈수록 잎이 길어지는 야자수도 있고 짧아지는 것도 있어요. 다양한 야자수 모양을 관찰해서 나만의 패턴을 몇 개 만들어놓으면 나중에도 쓰기 좋겠죠? 저는 곱슬곱슬 먼지털이 같은 잎 모양으로 그려봤어요.

3. 건물

옥상에 작은 건물이 더 있긴 하지만, 단순하게 평평한 지붕까지만 그리겠습니다.

창문 하단마다 난간을 그렸습니다. 창문을 십자 모양이나 세로선 하나로만 그리면 심심하잖아요. 건물 지붕이나 창문에 신경 써주면 왠지 모르게 잘 그려 보이는 그림이 돼요.

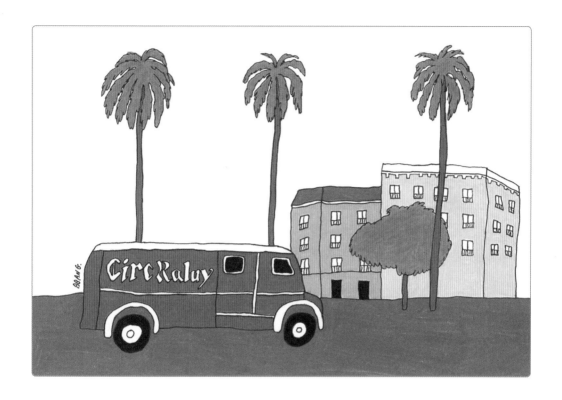

STEP 4. 채색하기

포인트
색연필로 칠합니다.
컬러 : 빨강, 검정, 초록, 연핑크,
살구, 회색

1. 빨간 자동차
심플하게 빨강과 검정으로만 칠했어요.

2. 나무
기둥을 다른 색으로 칠할 수도 있겠지만 빨강이 돋보이는 그림이 되었으면 해서 빨강을 선택했습니다.

3. 건물
초록과 빨강에 방해가 안 될 정도의 부드럽고 옅은 컬러로 칠해요.

바닥을 칠하지 않으면 차가 공중에 붕 떠 있는 느낌이 나요. 지붕에 쓴 회색으로 아스팔트를 칠합니다.

ABANG's Tip.
아방의 꿀팁

생김새를 세밀하게 뜯어보세요

세 장의 그림을 그리는 동안 '이번 기회에 잘 관찰해두라'는 말을 두 번이나 했네요. 멤버들에게 앞에 있는 사람을 그리라고 하면, 보긴 하는데 (꼼꼼히) 뜯어보지 않고 (대충) 훑은 뒤에 (대충) 종이 위에 옮겨 그리거든요? '음, 여기에 눈이 있고 여기에 코가 있네' 이 정도로요. 그러지 말고 아주 세밀하게 뜯어보라는 거예요. '이 친구의 눈썹은 결이 위를 향하고 있고 뒤로 갈수록 처지네, 눈은 앞머리가 유난히 뾰족하고 쌍꺼풀이 살짝 보이네' 이렇게요. 입으로 말하면서 그리는 게 좋아요. 말로 표현하지 못하는 건 그림으로도 못 그려요. 형태와 특징을 완벽하게 머리에 입력한 다음에 종이에 옮기는 연습을 해보세요.

예를 들어, 건물을 그리고 싶다면 먼저 지붕, 창문, 벽 색깔 등을 자세히 뜯어보세요. 도시와 나라에 따라 건물의 특징이 다릅니다. 창문이 아치형인가요? 난간이 있나요? 지붕은 뾰족한가요? 혹은 납작한가요? 몰딩이 화려한가요? 벽 컬러는 어떤가요? 이렇게 구체적인 특징을 머릿속에 입력하는 과정이 쌓이면 나중엔 보지 않고 머릿속에 새겨놓은 이미지만으로도 '유럽 중세시대 건물(건물 입구가 크고, 아랫부분 벽 컬러가 다른 것이 특징)' 같은 걸 그릴 수 있게 됩니다.

개인적으로 저는 의자 그리는 걸 좋아해요. 반듯하고 모던한 의자, 미니멀한 의자, 등받이와 다리가 멋지게 꼬인 의자, 클래식한 의자 등 의자만 그린 드로잉 노트도 있습니다. 처음엔 뜯어보며 관찰하는 데 시간이 좀 걸렸어요. 등받이가 얼마나 큰가? 다리와 등받이는 어떻게 연결되나? 다리는 어떤 각도로 뻗어 있나? 그런데 지금은 의자 생김새에 대한 데이터가 쌓이니까 안 보고도 잘 그립니다.

처음 그릴 때 집중해서 관찰한 뒤 그리면 두 번째는 더 쉽고, 세 번째부터는 완전히 머릿속에 생김새가 입력이 될 거예요. 앞에서 그린 신호등이나 야자나무도 세세히 뜯어봤다면, 앞으로 몇 번만 더 그리면 곧 안 보고도 그릴 수 있게 되는 거죠.

CLASS
TWO

누구나 멋지게 그릴 수 있어요

다양한 그림에 도전해봅시다.
반복하면서 심플 드로잉의 4 STEP에
완전히 익숙해지는 것이 목표!

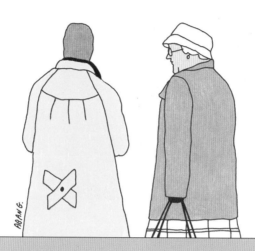

리버풀 스트리트 역

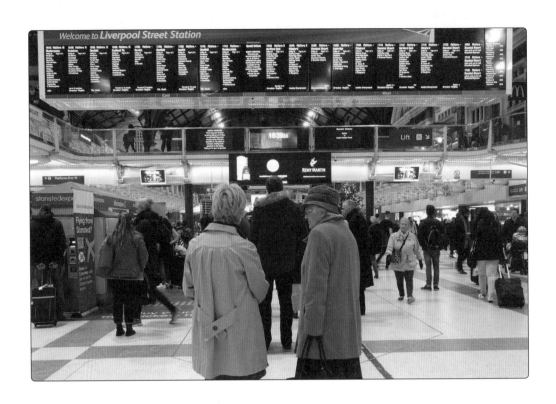

STEP 1. 관찰하기

우리가 그릴 것 3가지
1. 노란 코트의 여자
2. 파란 코트의 여자
3. 전광판

포인트
사진을 자세히 관찰하고,
관찰한 내용을 적으세요.

1. 노란 코트의 여자
정면을 보고 있고, 뒤통수만 보입니다.

몸은 살짝 오른쪽을 향해 있어서 오른팔이 더 많이 보입니다.

2. 파란 코트의 여자
나이가 많아 보입니다. 머리가 희고, 등이 굽었습니다.

얼굴과 몸이 왼쪽 방향으로 반측면입니다.

3. 전광판
전광판 상단에 Welcome to Liverpool Street Station이라고 써 있는 걸로 봐서, 장소는 기차역입니다.

역 안의 풍경이 엄청나게 복잡하지만, '역'이라는 것만 표현하면 되기 때문에 전광판 하나만 빼고 모두 생략하겠습니다.

STEP 2. 덩어리 스케치

포인트
연필로 그립니다.

1. 노란 코트의 여자
몸 라인이 드러나지 않고 큰 동작도 없어서 팔 위치만 잘 잡으면 됩니다. 양팔 모두 팔꿈치까지만 보이네요. 오른팔은 보이지만 왼팔은 몸이 거의 가리고 있습니다.

목은 코트에 가려 보이지 않으니 그리지 않아요.

2. 파란 코트의 여자
모자가 이마를 덮고 있으니 머리와 겹치게 그립니다.

왼팔의 시작점과 턱끝이 딱 맞붙어 있어요.

등보다 머리가 앞으로 나와 있으면 등이 굽어 보입니다.

3. 전광판
주인공인 두 여자를 돋보이게 하고 싶어 사진보다 작게 그렸어요.

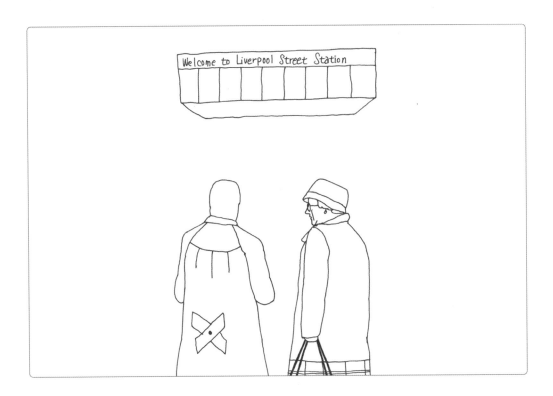

STEP 3. 라인 그리기

포인트
잉크 펜으로 그립니다.
잉크 펜이 완전히 마르면,
연필 선을 지우개로 지우세요.

1. 노란 코트의 여자

왼팔은 등이 가리고 있고, 오른팔은 잘 보입니다. 팔이 잘 표현되도록 신경 쓰며 그립니다.

코트는 큰 주름과 최소한의 디테일만 표현합니다.

2. 파란 코트의 여자

얼굴 옆 라인과 모자 챙을 표현합니다.

코트의 깃을 그린 뒤 팔부터 그려 먼저 중심을 잡고, 양옆으로 몸통 라인을 그리면 쉬워요.

등의 위쪽은 확실히 곡선으로 그려 굽은 등을 표현해요

3. 전광판

Welcome to Liverpool Street Station이라고 씁니다.

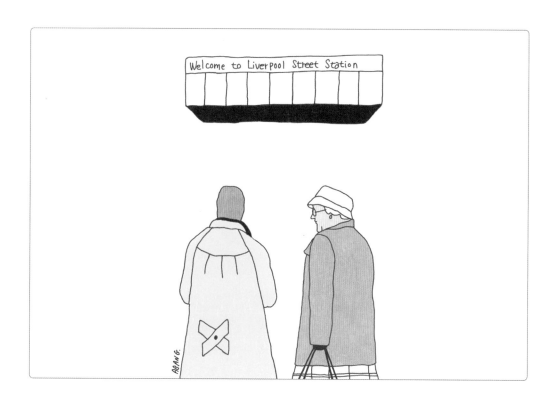

STEP 4. 채색하기

포인트
색연필로 칠합니다.
컬러 : 노랑, 부드러운 파랑,
갈색, 검정

1. 노란 코트의 여자

두 여자의 코트 색을 다르게 칠해 포인트를 줬습니다.

코트 안쪽에 입은 셔츠는 검은색으로 칠해 코트와 분리해요.

2. 파란 코트의 여자

가방을 검은색으로 칠해 코트와 분리해줍니다.

머리를 흰색으로 남겼습니다. 반면, 노란 코트의 여자 머리는 갈색으로 칠해 파란 코트가 노란 코트보다 나이가 많아 보임을 표현했어요.

3. 전광판

저는 전광판 하단을 검정으로 칠했지만, 전광판 앞면을 검정으로 칠하고, 그 위에 흰색 펜으로 글씨를 쓰는 방법도 있습니다.

ABANG's Tip.
아방의 꿀팁

그릴 때마다 '나 진짜 못 그린다'는 마음이 든다면

내가 그린 건 아무리 봐도 맘에 안 들고, 남의 그림을 보면 부럽고, 그래서 자신감 잃고, 색칠하다 좌절하고, 그러다가 막나가면 스트레스가 조금 풀리기도 하고… 다들 그렇죠? 근데 제가 보기엔 모든 그림이 각자의 매력을 담고 있어서 예쁘거든요.

내 것은 다 맘에 안 들고 남의 것은 다 멋있어 보일 땐, 이렇게 해보세요.

1. '이건 남의 그림이야!'라고 생각해버려요. 그럼 갑자기 달라 보일지도 몰라요.

2. 내 그림 주변을 예쁘게 세팅해서 사진으로 찍어보세요. 카메라에 담기면 그림이 더 정돈되고 멋져 보이더라고요. 실제로 멤버들 그림을 사진으로 찍어서 보여주면 100퍼센트 눈이 동그래져서는 '의외로 괜찮네' 하는 반응을 보였거든요.

3. '잘'과 '못'의 기준을 다시 한번 생각해보면 좋겠습니다. 사과와 컵을 그리고 싶었어요. 그런데 조금 삐뚤어지게 그렸어요. 그럼 망친 걸까요? 전 삐뚤지만 사과와 컵을 알아볼 정도니까 괜찮다고 생각하는 편이에요. '똑같이 그린 그림'에만 포커스를 맞춘 후 드로잉을 시작하면 취미생활이 너무 고달파질 거예요.

우리, 내 그림 좀 예뻐합시다.

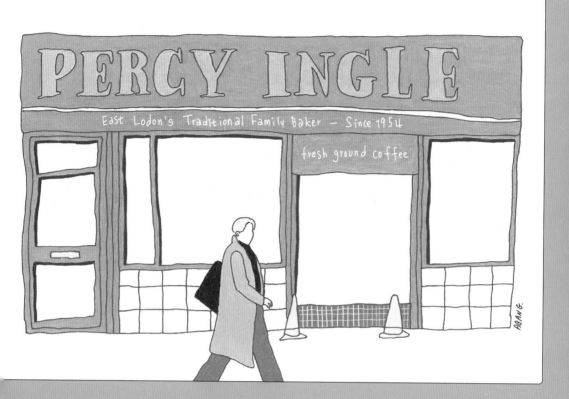

런던의 베이커리

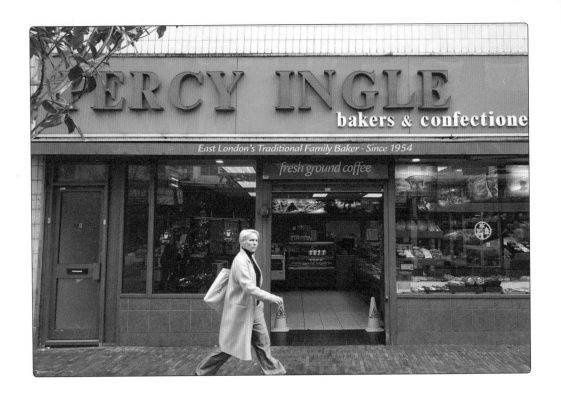

STEP 1. 관찰하기

우리가 그릴 것 3가지
1. 가게 외관
2. 사람
3. 간판 글자

포인트
사진을 자세히 관찰하고,
관찰한 내용을 적으세요.

1. 가게 외관

가로와 세로 직선으로 이루어져 있어요. 크기가 다른 여러 개의 문과 창문들이 있습니다.

가게의 복잡한 내부 풍경은 생략할게요.

2. 사람

여자가 걸어가는 중입니다. 두 다리 사이가 멀어 역동적으로 보여요.

오른팔을 앞쪽으로 뻗고 있습니다.

몸은 측면에 가깝고, 얼굴은 반측면입니다.

3. 간판 글자

보는 사람에 따라 다르겠지만, 저는 이 사진에서 PERCY INGLE 글자가 가장 먼저 눈에 확 들어왔어요. 항상 사람이 주인공일 필요는 없습니다. 글자가 주인공이라 생각하고 디테일하게 잘 그리기만 해도 이번 그림은 멋스러울 거예요.

굵은 명조체입니다(64쪽).

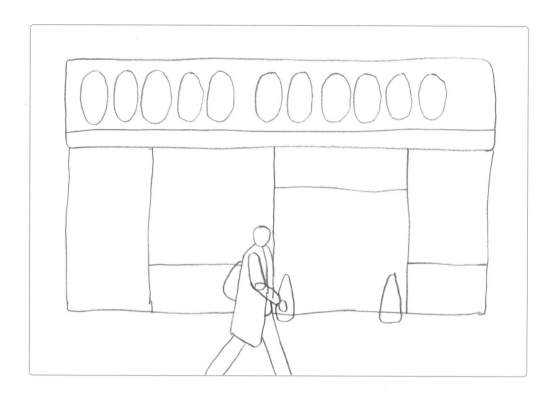

STEP 2. 덩어리 스케치

포인트
연필로 그립니다.

1. 가게 외관

PERCY INGLE이 쓰인 네모난 간판 먼저 그리고, 그 아래쪽에 가로와 세로선으로 문과 창문의 공간을 나눠 줍니다.

가게 내부 디테일을 생략하기 때문에 창문이 빈 여백으로 남게 돼요. 그래서 창문이 너무 크면 여백도 커져 그림이 허전할 수 있어서, 사진보다 창문 크기를 조금씩 줄여줬습니다.

2. 사람

위에서부터 아래로 머리, 몸통, 팔, 다리 순서로 그려요.

오른쪽 어깨는 얼굴 뒤쪽에서 시작하고, 등은 어깨를 따라 곡선을 그리다가 곧게 뻗어 내려갑니다.

가방의 각도도 앞으로 걸어가는 동작을 표현하는 데 중요한 역할을 합니다. 수직이 아니라 오른쪽으로 기울어 있습니다.

3. 간판 글자

각각의 글씨 위치만 잡아줬어요. PERCY INGLE에 시선이 집중될 수 있도록 작은 글씨는 생략하겠습니다.

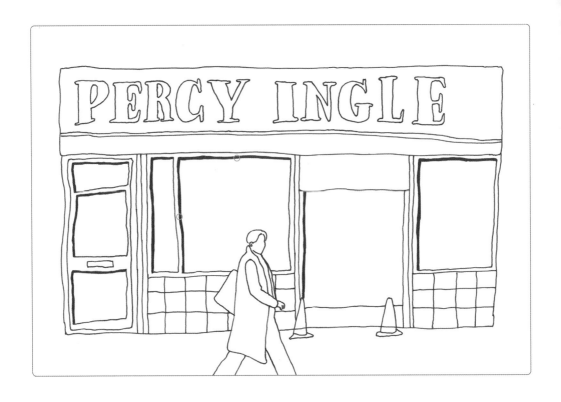

STEP 3. 라인 그리기

포인트
잉크 펜으로 그립니다.
잉크 펜이 완전히 마르면,
연필 선을 지우개로 지우세요.

1. 가게 외관

건물, 창문, 문을 표현할 때는 얇은 선을 여러 개 겹쳐 그리는 것이 팁입니다. 디테일이 살아나면서 어쩐지 잘 그린 것처럼 보여요.

문과 창문에서 왼쪽과 위쪽ㅇ의 선을 두껍게 그리면 입체감을 표현할 수 있어요.

2. 사람

얼굴이 너무 작아 이목구비를 그리기 힘드니 생략합니다.

머리와 팔부터 그려 중심을 잡고, 코트의 등과 앞 라인을 양쪽으로 그립니다.

3. 간판 글자

차분하게 천천히 그려나가세요. 명조체이기 때문에 글자 끝이 직각으로 마무리되지 않고 꼬리가 달려 있습니다(64쪽).

세로획은 두껍고 가로획은 얇아요. 또 세로획은 세로획끼리, 가로획은 가로획끼리 두께가 같습니다.

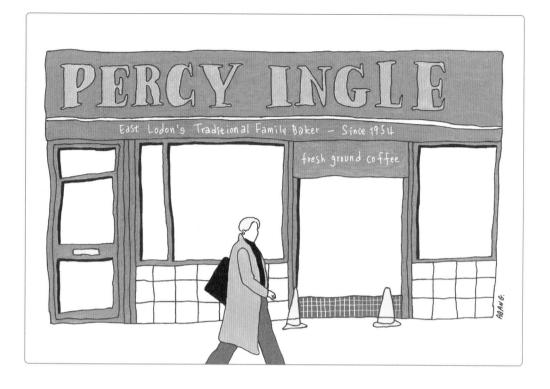

STEP 4. 채색하기

포인트
색연필로 칠합니다.
컬러: 청록, 분홍, 짙은 회색,
노랑, 검정

1. 가게 외관

외관 전체가 한 컬러인 것이 특징입니다. 라인 단계에서 진하게 칠해둔 문과 창문의 그림자 부분 덕분에 밋밋하지 않을 거예요.

타일 부분은 사진과 달라도 좋으니 각자 원하는 크기와 무늬로 그려보세요.

2. 사람

창문에 묻혀 사람이 잘 안 보일 수도 있기 때문에 머리카락을 칠해주는 것이 좋습니다. 레몬색으로 머리카락과 라바콘, 문 손잡이를 칠했어요.

코트의 분홍색과 가게 외관의 청록색이 대비되기 때문에 그림에 사용한 컬러가 적은데도 풍성해 보입니다.

3. 간판 글자

코트 컬러인 분홍색으로 칠해서 통일감도 주고 귀여운 분위기도 냈어요.

흰색 펜으로 자잘한 글자까지 적으면 그림이 더 꽉 차 보입니다.

글씨 쉽게 그리는 법

간판, 예쁜 패키지 등을 그릴 때 꼭 글씨가 등장하죠. 글씨체는 크게 고딕
체와 명조체, 두 종류가 있다는 걸 이해하기만 해도 그리기가 쉬워집니다.

1. 고딕체

산세리프(San-Serif)라고도 합니다. Serif는 로마시대 건물의 기둥 옆에 붙어
있던 꼬리 같은 건데, San이 '없다'니까 산세리프는 '꼬리가 없다'는 뜻이에
요. 삐져나온 부분 없이 직선으로 딱딱한 글자가 고딕체입니다.

그리는 법

NEVER STOP DRAWING

모든 글자의 높이와 두께가 일정하도록 맞춰주세요.

2. 명조체

세리프(Serif)라고도 합니다. 고딕체와 반대로 '꼬리가 달린' 글자라는 뜻
이에요.

그리는 법

획마다 끝에 꼬리처럼 삐져나온 부분이 있습니다.

고딕 명조

보통 세로획은 세로끼리, 가로획은 가로끼리 두께가 동일해요. 저는 세로획
먼저 그은 다음에 가로획을 연결해주는 방식으로 그리곤 합니다.

NEVER STOP DRAWING

A, Y, M, N, W처럼 대각선이 있는 글자들은 오른쪽 방향 대각선 또는 왼쪽 방
향 대각선 중 한쪽이 얇아야 합니다. 오른쪽 대각선을 얇게 하기로 결정했
다면 모든 알파벳에 똑같이 적용합니다.

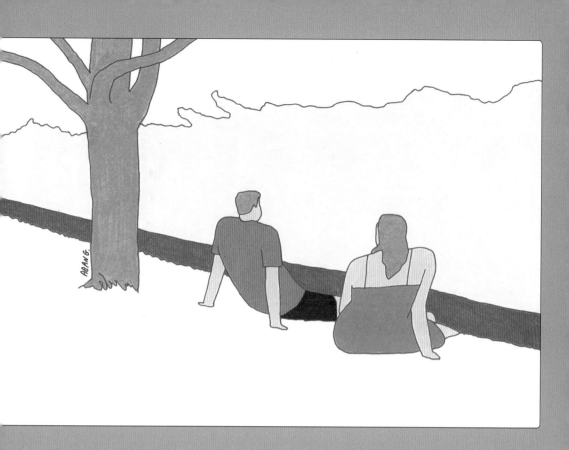

SIMPLE DRAWING

강가에서

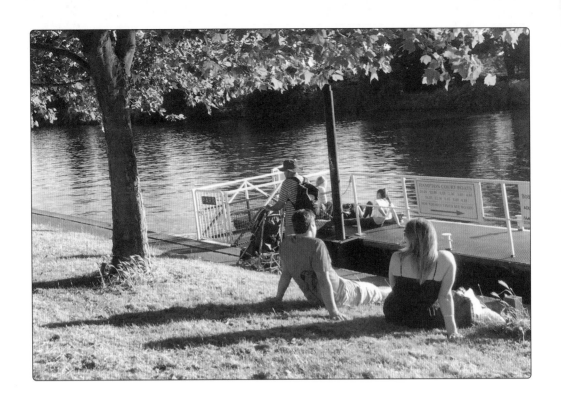

STEP 1. 관찰하기

우리가 그릴 것 3가지
1. 왼쪽 남자
2. 오른쪽 여자
3. 나무

포인트
사진을 자세히 관찰하고,
관찰한 내용을 적으세요.

1. 왼쪽 남자
팔로 몸을 지탱하며 앉아 있습니다.

등이 뒤로 기울어져 있고, 하체와 상체가 120도 정도 벌어져 있어요.

2. 오른쪽 여자
고개를 왼쪽으로 돌리고 있지만 얼굴은 거의 보이지 않습니다.

오른쪽 팔에 기대면서, 몸통이 반대로 된 S자 모양으로 틀어져 있어요.

3. 나무
기둥은 왼쪽에 있지만 나뭇잎은 사진의 상단 전체를 차지하며 드리워져 있습니다.

나무와 강은 라인으로 간단하게 표현하겠습니다.

강 위에 있는 작은 선착장은 그렸을 때 뭔지 알아보기 어려울 수 있으니 과감하게 생략합니다.

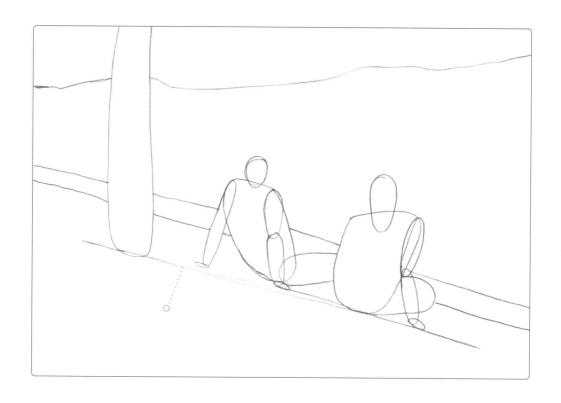

STEP 2. 덩어리 스케치

포인트
연필로 그립니다.

1. 왼쪽 남자

나무 밑동의 끝, 남자 손, 여자 엉덩이의 시작점이 될 기준선○을 하나 긋고 시작하면 쉬워요.

보통 머리부터 그리지만, 이번에는 기준선 근처의 손과 엉덩이 위치를 잡은 뒤 몸 덩어리 먼저 그리고 머리 덩어리를 얹어요. 양팔은 일자로 쭉 뻗어 있습니다(왼팔처럼 하나의 덩어리로 그려도 되고, 오른팔처럼 두 개의 덩어리로 그려도 됩니다).

목은 보이지 않으니 그리지 않아도 돼요.

2. 오른쪽 여자

마찬가지로 기준선을 참고해 몸통 먼저 그리고 머리를 그립니다. 몸통은 기울어져 있고, 왼쪽보다 오른쪽 어깨가 높아요. 왼쪽 엉덩이가 머리보다 왼쪽에 있는지 확인하세요.

오른쪽 팔은 팔꿈치를 기준으로 살짝 꺾여 있어요.

3. 나무

왼쪽을 채워 그림의 무게중심을 잡는 역할을 합니다.

그림 요소가 별로 없으니 나무 데크도 함께 그려줬어요.

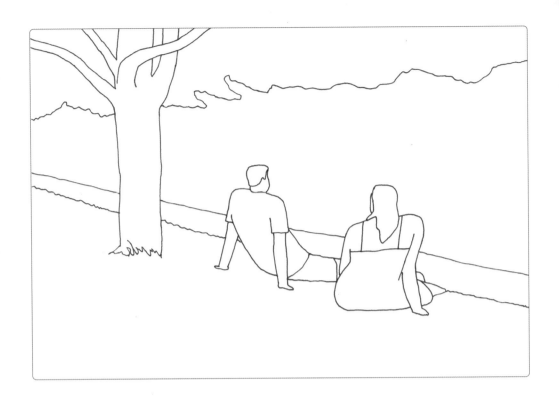

STEP 3. 라인 그리기

포인트
잉크 펜으로 그립니다.
잉크 펜이 완전히 마르면,
연필 선을 지우개로 지우세요.

1. 왼쪽 남자
전체적으로 선을 부드럽고 동글동글하게 써볼게요.

뒤통수 헤어라인을 둥글게 마무리합니다.

오른쪽 소매는 전체가 보이지만, 왼쪽 소매는 등 라인에 살짝 감춰져 있습니다.

2. 오른쪽 여자
동글동글한 몸 라인에 신경 씁니다.

특히 왼쪽 허리 라인이 중요해요. 움푹 들어갔다가 크고 동그랗게 튀어나와 굴곡이 생깁니다.

3. 나무
밑동, 가지, 나뭇잎은 제 그림과 모양이 달라도 되니 각자 다양하게 표현해보세요.

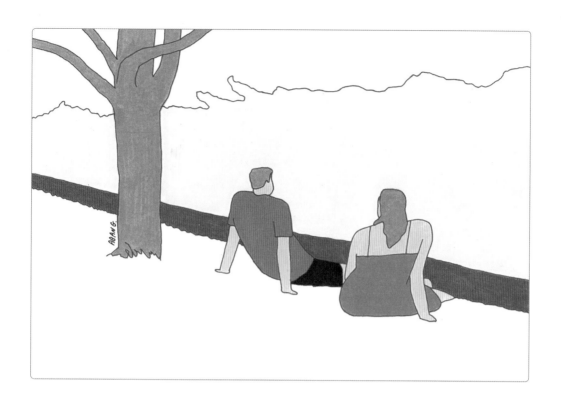

STEP 4. 채색하기

포인트
색연필로 칠합니다.
컬러: 살구, 밝은 빨강, 보라, 옅은
갈색, 짙은 갈색, 옅은 파랑, 검정

1. 왼쪽 남자
상의를 빨강으로 칠해 포인트를 줬어요.

바지는 검정으로 칠해 배경과 구분해줍니다.

2. 오른쪽 여자
사진의 여자 옷이 너무 어두워서, 화창한 야외 분위기를 살리면서도 그림 전체와 부드럽게 어울릴 색으로 선택했어요.

3. 나무
컬러를 최소한으로 쓰기로 했기 때문에, 나뭇잎과 강물 중 하나를 선택해야 했는데요. 강물은 색이 없으면 강인지, 땅인지 전혀 모를 수 있기 때문에 강물을 칠했어요.

"두 사람의 간격 맞추기가 어려워요"

사진에서 두 사람이 가까이 붙어 있는데 그림에선 너무 멀어지거나, 많이 떨어져 있는데 그림에선 너무 붙어버렸나요? 원래 사람 몸 덩어리를 잡을 땐 머리부터 발 쪽으로, 위에서 아래로 그리잖아요. 근데 두 사람 다 머리부터 그리면 간격을 가늠하기가 힘들거든요.

간격을 쉽게 맞출 수 있는 팁이 있습니다.

한 사람 먼저 그립니다. 그리고 두 번째 사람을 그릴 땐 첫 번째 사람에게 가장 가까이 닿아 있는 몸 부위 덩어리부터 그려서 간격을 맞추는 거예요. 왼팔부터 시작한다든지 오른발부터 그린다든지요. 그 덩어리를 기준으로 차례차례 연결된 덩어리를 그려나갑니다. 오른쪽 발부터 시작해서, 오른쪽 다리, 왼쪽 다리, 몸통, 팔, 머리 이런 식으로요. 이렇게 하면 의도한 거리만큼 간격을 맞출 수 있습니다.

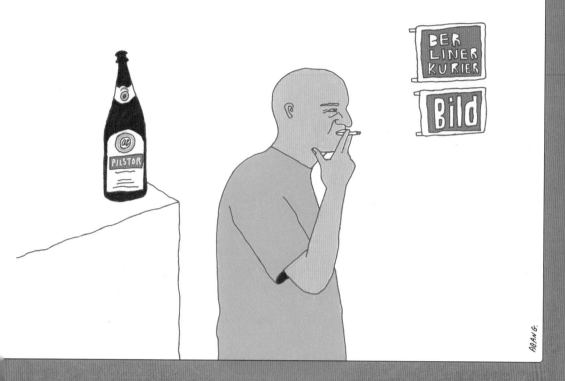

스모커와 맥주병

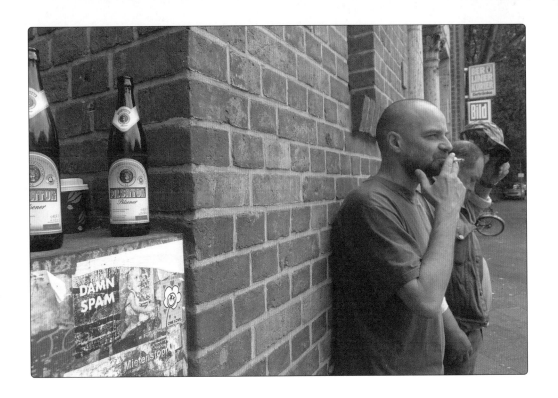

STEP 1. 관찰하기

우리가 그릴 것 3가지
1. 담배 피는 남자
2. 맥주병
3. 작은 간판

포인트
사진을 자세히 관찰하고,
관찰한 내용을 적으세요.

1. 담배 피는 남자

얼굴의 측면이 보이게 서 있고, 담배를 든 오른손이 입에 닿아 있습니다. 남자의 이목구비와 손 디테일을 특히 신경 써서 표현해볼 거예요.

뒤통수가 굉장히 동그랗네요.

멀리 바라보는 듯한 시선과 손 모양이 재미있어요.

2. 맥주병

맥주병과 멀리 보이는 작은 간판도 그릴 건데요. 그림에 재미를 주면서 거리라는 배경을 표현하는 역할이기 때문에 간략히 특징만 잡아내겠습니다.

맥주병 중 뒤쪽에 있는 것 하나만 그릴게요.

3. 작은 간판

벽돌 벽을 그릴 수도 있지만 굳이 멀리 있는 작은 간판을 그리려고 한 건 빨간색 간판이 포인트가 되어 예쁠 것 같아서예요.

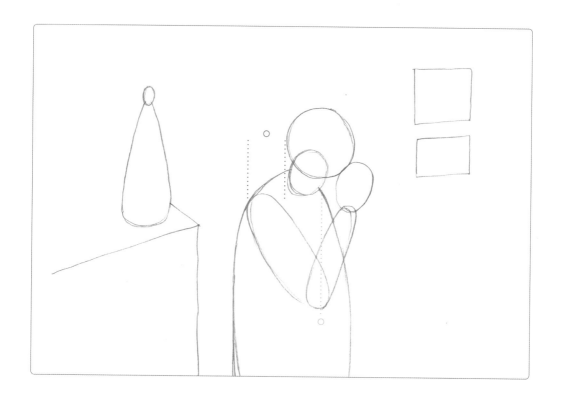

STEP 2. 덩어리 스케치

포인트
연필로 그립니다.

1. 담배 피는 남자
사진에선 남자가 오른쪽으로 치우쳐 있는데요. 그림에서는 중앙으로 옮길게요. 주인공이니까 좀 더 잘 보이도록요.

목 뒤쪽에서 어깨까지 경사지게 떨어집니다.

뒤통수보다 뒤쪽에서 팔이 시작○ 돼요.

팔 덩어리는 생각보다 꽤 두꺼워요. 얼굴 중간 쯤의 위치에서○ 팔이 구부러져 올라가네요.

2. 맥주병
작은 입구부터 동그랗게 그리고, 아래는 삼각형에 가까운 덩어리를 그립니다.

병이 허공에 뜬 것처럼 보일 수 있으니 병이 놓여 있는 구조물을 간단히 표현해줍시다.

3. 작은 간판
너무 크면 가까이 있는 것처럼 느껴지니, 남자 얼굴보다 크지 않게 그립니다.

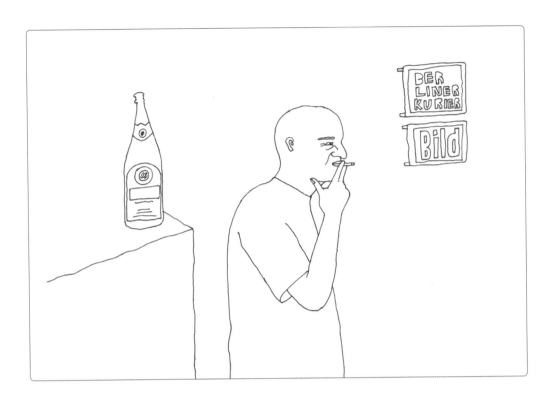

STEP 3. 라인 그리기

포인트
잉크 펜으로 그립니다.
잉크 펜이 완전히 마르면,
연필 선을 지우개로 지우세요.

1. 담배 피는 남자
이마, 뒤통수, 어깨까지 부드러운 곡선으로 이어지는 것이 중요합니다.

팔 라인도 고려청자처럼 라인이 부드러워요. 팔꿈치 쪽이 살짝 볼록하고 손목으로 갈수록 부드럽게 좁아집니다.

손은 엄지와 검지의 각도에 신경 씁니다. 손 잘 그리는 팁(84쪽)을 참고하여 빈 종이에 연습 먼저 해보면 좋을 것 같아요.

배 라인은 가운데만 튀어나온 게 아니라 아래로 갈수록 서서히 볼록해져야 자연스럽습니다.

눈동자를 중앙이 아니라 오른쪽에 찍어줘야 멀리 바라보는 시선을 표현할 수 있어요.

2. 맥주병
라벨의 디테일을 다 그릴 필요 없이 큰 특징만 표현합니다.

3. 작은 간판
끝이 네모난 고딕체이기 때문에 명조체보단 쉬워요(64쪽). 글자 높이와 두께만 일정하게 맞춰줍니다.

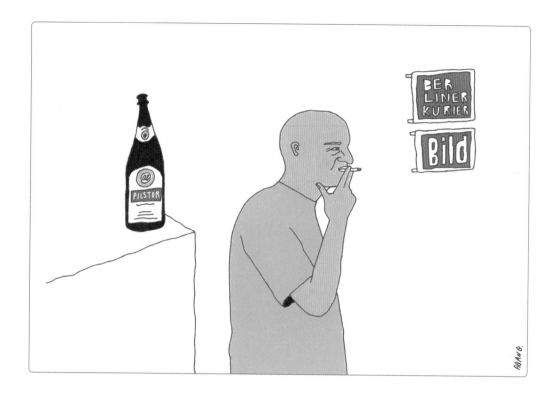

STEP 4. 채색하기

포인트
색연필로 칠합니다.
컬러: 청록, 빨강, 짙은 살구, 검정

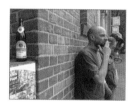

1. 담배 피는 남자

그림 요소가 많지 않기 때문에 거의 모든 곳을 컬러로 채웠습니다. 이렇게 하면 그림이 꽉 차 보여요.

색을 칠하는 순서는 없어요. 칠하고 싶은 데부터 칠하면 되는데요. '티셔츠는 꼭 이 색으로 칠하고 싶어!' 처럼 딱 정해놓은 색부터 칠하고, 나머지는 이미 칠해놓은 색과 잘 어울리는 방향으로 고민하면서 칠하면 조금 쉬울 거예요.

2. 맥주병

검정과 빨강, 두 컬러로 포인트를 줬습니다.

3. 작은 간판

글자를 하얗게 남기고 바탕을 빨강으로 칠할게요.

ABANG's Tip.
아방의 꿀팁

눈 코 입 쉽게 그리는 법

스마일 표정 말고는 그릴 줄 모른다면 다음 팁을 읽어보세요.

1. 눈

☞ 스마일 이모티콘의 일자 눈보다는 계란 노른자처럼 눈동자라도 있는 것이 낫고요. 일자 눈썹보다는 초승달 모양 눈썹이 나아요. 그 외에도 아몬드 눈, 비둘기 눈, 강낭콩 눈 등 눈 모양도 다양하다는 걸 관심을 갖고 관찰하다 보면 알게 될 거예요.

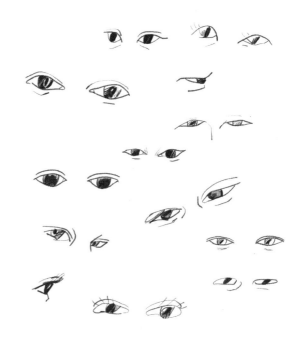

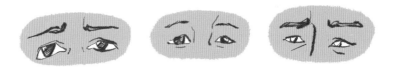

☞ 찡그리거나 울상인 표정을 그릴 땐 눈, 눈썹, 미간이 가장 중요합니다. 억울한 일을 상상해보세요. 미간이 찌푸려지면서 눈썹 앞머리가 모이고 동시에 눈꼬리는 처질 거예요. 사진 속 사람처럼 표정을 연기해보고 어떤 근육이 움직이는지 살펴보면 도움이 됩니다.

2. 코

☞ 숫자 1이나 괄호) 모양으로 그리는 분들이 많은데, 사실 코는 간단히 설명하기는 어려워요. 다른 사람들이 그림에서 어떻게 표현하는지 여러 사례를 보고, 내 것으로 만드세요.

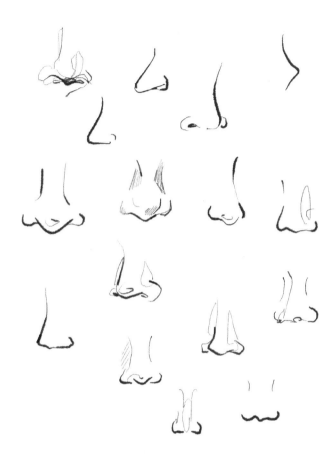

3. 입

☞ 다문 입술을 그릴 때는

1. 입술 양 끝 점을 먼저 톡톡 찍고 쭉 연결합니다.

2. 윗입술 가운데에 넓은 U를 그리고 양 끝 점과 각각 연결합니다.

3. 아랫입술 가운데에 ＿를 그리고 양 끝 점과 각각 연결합니다.

4. 입술 완성!

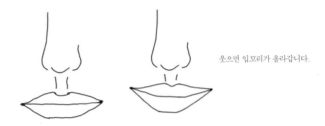

웃으면 입꼬리가 올라갑니다.

☞ 웃는 표정을 그릴 땐 입 모양이 가장 중요합니다. 기분 좋은 일을 떠올려보세요. 그리고 얼굴 어디가 가장 먼저 반응하는지 보세요. 입꼬리가 올라가 있죠. 입술 양 끝 점을 코에 가깝게 찍으면 됩니다. 웃는 사람을 그리고 싶은데 내 그림 속 사람이 웃지 않고 있다면 입꼬리를 더 시원하게 올려주세요.

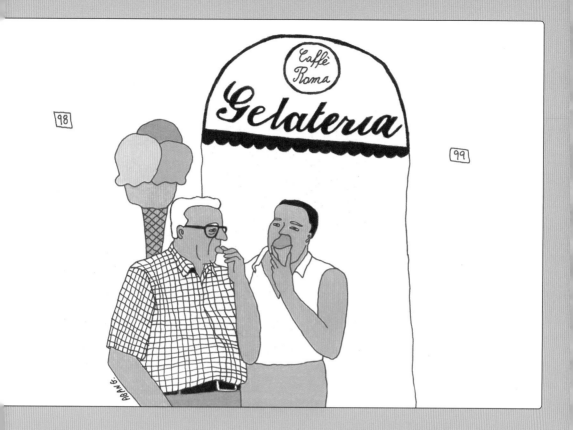

SIMPLE DRAWING

아이스크림에 빠지다

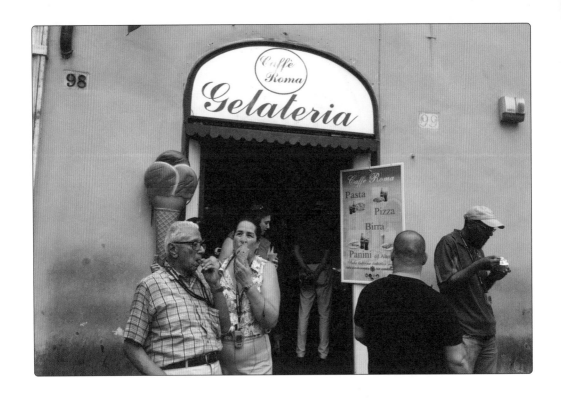

STEP 1. 관찰하기

우리가 그릴 것 3가지
1. 왼쪽 남자
2. 오른쪽 여자
3. 가게 입구와 간판

포인트
사진을 자세히 관찰하고,
관찰한 내용을 적으세요.

1. 왼쪽 남자

사진 속 여섯 명의 사람 중 왼쪽 편
의 남자와 여자를 주인공으로 정해
보았습니다. 나머지 사람은 전부 생
략할게요.

얼굴은 측면, 몸은 반측면입니다.

머리가 희고, 얼굴에 주름이 많아 나
이가 꽤 있어 보이네요. 그리고 배가
나왔어요.

왼손에 쥔 아이스크림이 입 속에 거
의 끝까지 들어가 있어요.

2. 오른쪽 여자

얼굴과 몸이 정면을 향해 있고, 몸
절반을 남자가 가리고 있습니다.

왼손에 아이스크림을 들고 있습니
다. 아이스크림이 입을 가리고 있
어요. 신체의 오른쪽, 왼쪽은 사진
속 사람의 입장에서 본 방향입니다.

3. 가게 입구와 간판

Gelateria라고 써진 아치형 간판과
아이스크림 모양의 구조물이 가게
의 성격을 보여줍니다.

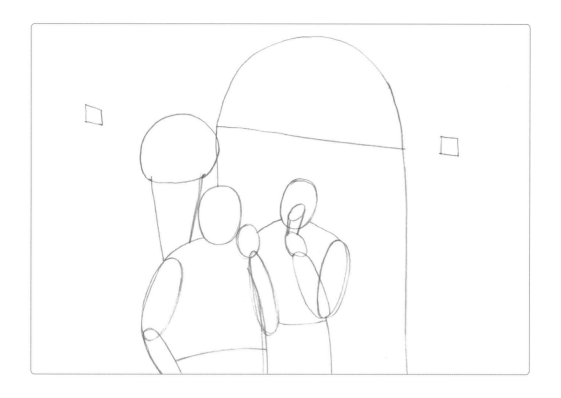

STEP 2. 덩어리 스케치

포인트
연필로 그립니다.

1. 왼쪽 남자
남자와 여자는 주인공이니까 그림 중앙에 위치를 잡아서 잘 보이게 할 게요.

짧은 목은 셔츠 안에 숨어 있어서 따로 그리지 않습니다.

오른팔은 꺾여 있어서 두 개의 덩어리로 겹쳐 그려요.

2. 오른쪽 여자
여자 역시 목이 보이지 않고, 머리 덩어리 하단에서 어깨라인이 바로 시작됩니다.

왼팔은 꺾여 있어서 두 개의 덩어리로 겹쳐 그려요.

아이스크림으로 입 부분을 가리고, 손은 턱 끝에 위치합니다.

3. 가게 입구와 간판
세로선 두 개로 출입구 먼저 그리고, 그 위를 아치 모양으로 이어서 입구를 표현합니다.

아이스크림 모형은 가게 성격을 보여주는 중요한 요소입니다. 더 크게 그려도 돼요.

그림 요소가 가운데만 우르르 몰려 있어서 입구 양쪽에 번지수도 그려 줬어요. 그림이 좀 더 꽉 차 보입니다.

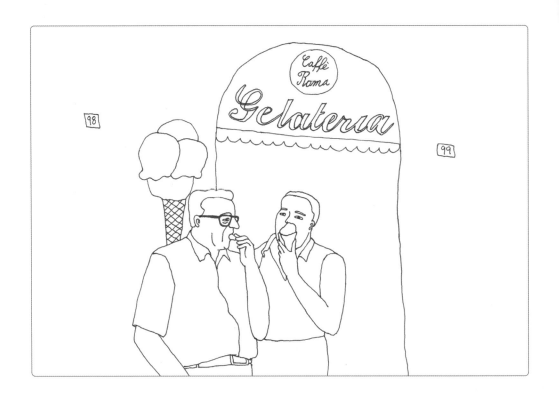

STEP 3. 라인 그리기

포인트
잉크 펜으로 그립니다.
잉크 펜이 완전히 마르면,
연필 선을 지우개로 지우세요.

1. 왼쪽 남자

코, 입, 턱 주변에 주름을 그리면 나이 든 사람인 걸 표현할 수 있어요. 굵은 주름만 그려줄게요.

코 뒤에 가려진 안경은 코 위에 삼각형(△)을 그립니다.

셔츠의 앞섶을 직선이 아닌 사선으로 그리면 배가 튀어나온 것처럼 보입니다.

목에 건 기기, 손목시계 등은 꼭 필요한 요소가 아니니 생략해요.

2. 오른쪽 여자

팔꿈치에서 손목까지 곡선이 자연스러울 수 있게 신경 써요.

남자와 여자의 얼굴 묘사가 어렵다면 76쪽을, 손 그리기가 어렵다면 84쪽을 참고하세요.

3. 가게 문과 간판

Gelateria 글씨체를 관찰해보면 세로획은 두껍고, 가로획이나 알파벳끼리 연결하는 선은 얇은 것을 알 수 있습니다. 세로획은 세로획끼리, 가로획은 가로획끼리 같은 두께로 그리세요.

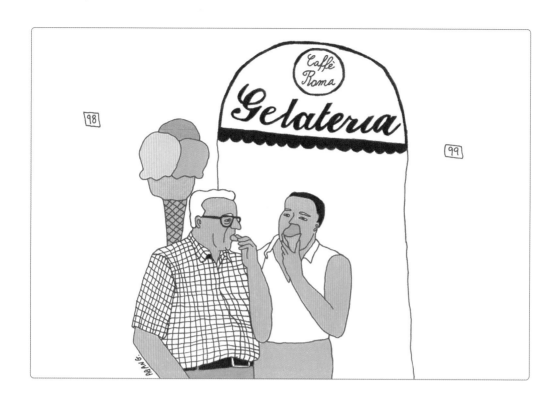

STEP 4. 채색하기

포인트
색연필로 칠합니다.
컬러: 진한 분홍, 연한 분홍, 짙은
살구, 청록, 진한 노랑, 검정

1. 왼쪽 남자

각자 좋아하는 체크무늬 셔츠로 그
려보세요. 체크무늬는 그리는 게 조
금 지겹더라도 선을 끝까지 깔끔하
게 그으세요. 무늬의 퀄리티가 그림
의 퀄리티에 많은 영향을 줍니다.

주인공 두 사람을 모노톤으로 두기
엔 허전할 것 같아, 아이스크림 구조
물에 사용한 색 중 두 가지를 하의에
칠했습니다.

2. 오른쪽 여자

저는 흰색으로 두었지만, 각자 상의
에 원하는 패턴을 그려도 좋아요.

3. 가게 입구와 간판

아이스크림 구조물 컬러는 각자 쓰
고 싶은 것으로 고르세요.

ABANG's Tip.
아방의 꿀팁

손 잘 그리는 법

그림 초보가 손을 그리면 둘 중에 하나가 됩니다.

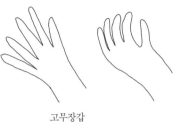

벙어리 장갑 고무장갑

다음 세 가지 포인트를 생각하며 그려보세요.

1. 손가락 끝에는 '등'과 '배'가 있어요. 손톱이 있는 쪽을 '등', 손톱 반대편 볼록한 쪽을 '배'라고 편의상 부를게요. 손가락에서 등과 배를 확실히 표현 해주세요. 손가락 윗부분은 납작하게, 아래쪽은 볼록하게만 그려도 일단 고 무장갑은 탈출할 수 있습니다.

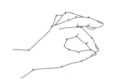

2. 마디와 마디를 엣지 있게 이어줘요. 손을 잘 살펴보면 꺾이는 지점들이 있어요. 손목에서 손바닥으로 가는 부분, 손바닥에서 손가락으로 가는 부 분. 손가락 안에서도 엄지는 한 번, 나머지 손가락은 두 번 꺾이고요. 그 지 점을 부드럽게 그리지 말고 엣지를 줘서 꺾어주세요. 그럼 손이 더 예뻐 보 입니다. 연습장 한 페이지에 손 하나가 꽉 찰 정도로 크고 자세히 그리며 연 습하는 게 좋아요. 일상에서 볼 수 있는 손 모양을 다양하게 연습해봅시다.

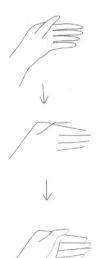

3. 작은 손을 그릴 땐 '등'이 중요해요. 그런데 우리가 손만 이렇게 크게 그 릴 일은 많지 않잖아요. 크기가 작은 사람을 그릴 때는 손도 작아져야 하는 데, 손가락을 하나 하나 디테일하게 그리다 보면 손만 왕손이 되버려요. 작 은 크기의 손을 그릴 땐 손가락의 등 라인만 그려서 먼저 동작의 틀을 만든 다음, 배 라인을 연결해 마무리합니다.

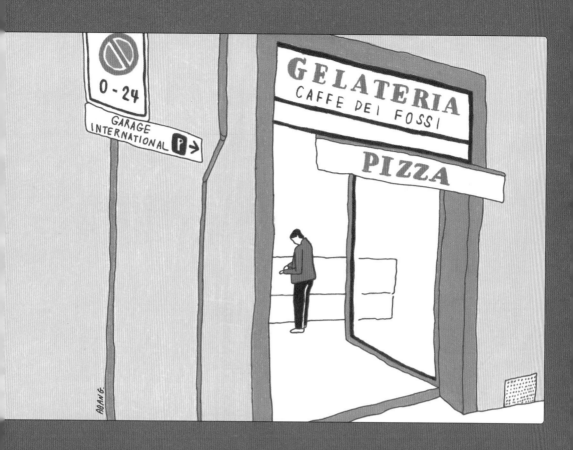

피렌체를 걷다가

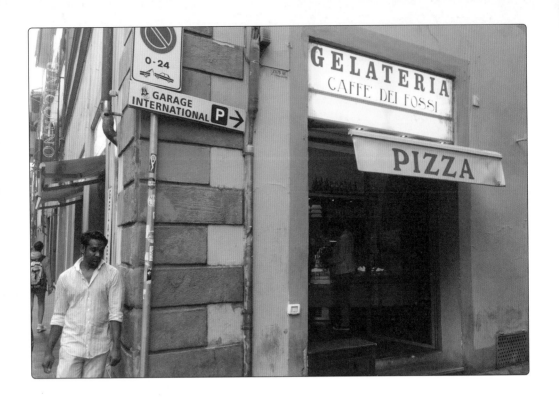

STEP 1. 관찰하기

우리가 그릴 것 3가지
1. 가게 입구
2. 표지판
3. 가게 안 사람

포인트
사진을 자세히 관찰하고,
관찰한 내용을 적으세요.

1. 가게 입구

간판에 쓰인 GELATERIA, PIZZA를
보니 다양한 먹을거리를 파는 카페
인 것 같아요.

입구가 정면이 아니라 비스듬하게
찍혀 있어요. 오른쪽으로 갈수록 입
구의 높이가 낮아지는 것처럼 보입
니다.

간판 아래쪽에 차양이 있습니다.

가게 유리문이 안쪽을 향해 열려 있
습니다.

2. 표지판

세로로 긴 표지판과 가로로 긴 표지
판 두 개가 아래위로 나란히 붙어 있
습니다.

3. 가게 안 사람

사진에선 계산하는 사람이 눈에 확
띄지 않지만, 장소가 '가게'라는 것
을 표현하기 위해 선택했습니다. 고
개를 숙인 옆모습입니다.

STEP 2. 덩어리 스케치

포인트
연필로 그립니다.

1. 가게 입구

입구는 가로 대각선 두 개○ 먼저 그리고, 세로선을 긋습니다. 입구와 도로의 경계, 안쪽으로 열린 가게 문은 가로선과 세로선을 기준으로 평행하게 그려요.

차양은 간판보다 오른쪽으로 조금 튀어나오게 그립니다. 각도는 간판과 거의 평행합니다.

2. 표지판

입구의 가로 대각선○과 동일한 각도로 기울어지게 그립니다.

옆에 파이프도 함께 그려 건물 외벽임을 드러냈어요.

3. 가게 안 사람

아래로 숙인 머리와 지갑을 꺼내듯 올라온 왼팔이 중요해요. 머리 덩어리는 앞쪽으로 기울이고, 나머지 몸통은 일자로 그립니다.

안쪽으로 열린 가게 문의 모서리와 같은 높이에 발이 오도록 위치를 맞춰요.

STEP 3. 라인 그리기

포인트
잉크 펜으로 그립니다.
잉크 펜이 완전히 마르면,
연필 선을 지우개로 지우세요.

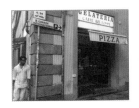

1. 가게 입구
선의 구조가 조금 복잡할 수 있지만 차분히 하나씩 따라 그리면 됩니다. 입구는 얇은 선을 여러 겹 겹쳐 그립니다. 특히 가게 문은 선을 세 개 겹쳐 그려서 입체감을 살렸어요.

간판과 차양의 글씨는 채색 단계에서 빨간 색연필로 쓰겠습니다.

2. 표지판
너무 정직한 네모보다 약간 구불구불한 네모로 그리는 게 재미있어요.

3. 가게 안 사람
가게 안이 텅 비어 보이지 않게 아주 간단히 카운터 데스크를 그렸습니다.

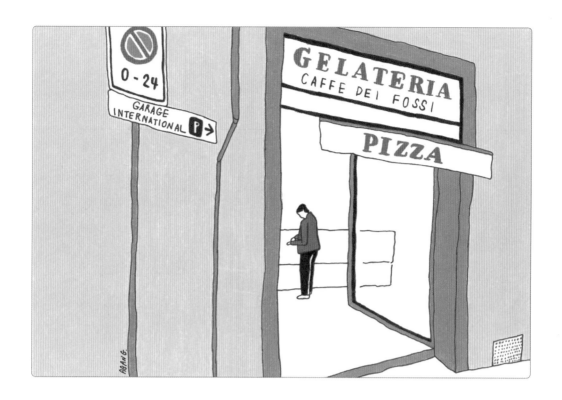

STEP 4. 채색하기

포인트
색연필로 칠합니다.
컬러 : 연한 분홍, 회색, 빨강,
파랑, 검정

1. 가게 입구
외벽 전체를 칠하면 여백이 많은데도 그림이 꽉 차 보입니다. 벽을 칠하니 더 건물 같아 보이고요.

간판과 차양에 빨강과 검정으로 글씨를 씁니다.

2. 표지판
표지판의 빨강과 파랑이 돋보일 수 있도록 그림의 나머지 부분에는 톤 다운된 컬러를 씁니다.

3. 가게 안 사람
가게 안의 요소가 사람 밖에 없는데 크기까지 작기 때문에 빨강으로 포인트를 줘서 묻히지 않게 했습니다.

양쪽 다리의 경계는 살짝 흰색 틈을 남기고 칠합니다.

ABANG's Tip.
아방의 꿀팁

나와 잘 맞는 채색 도구는 뭘까요?

이 책에서는 일반적으로 가장 많이 가지고 있고, 연필처럼 누구나 다루기 쉬운 색연필을 채색 도구로 사용했습니다. 더 다양한 채색 도구도 있어요.

연필 : 연필도 채색 도구가 될 수 있습니다. 굵기와 진하기가 다른 연필들로 그리면, 색은 통일되어 있지만 톤이 풍부해지기 때문에 다채로운 느낌이 납니다. 저는 연필로만 완성할 때 톤이 다른 4~5자루를 써요. 참고로 연필의 H 앞에 붙은 숫자가 클수록 연하고, B 앞에 붙은 숫자가 클수록 진하고 거칩니다. HB가 중간 단계입니다.

마커펜 : 깔끔하고 세련된 느낌이 나요. 브랜드마다 색과 질감이 조금씩 다르니 낱개로 사서 써보면서 좋아하는 브랜드를 찾는 걸 추천해요.

크레파스 : 크레파스보다 기름기가 많고 색이 더 다양한 '오일파스텔'도 있는데요. 고가의 오일파스텔이 아니라면 저렴한 크레파스와 크게 다를 것이 없어서 크레파스를 사라고 추천하곤 해요. 저는 크레파스로 바탕을 깔고 비슷한 색의 색연필로 외곽을 날렵하게 다듬어서 그리기도 합니다.

삼색 볼펜 : 특히 여행 중에 간단하게 그리고 싶을 때 좋아요. 딸깍딸깍하면서 색을 빨리 바꿀 수 있거든요. 저는 여행 갈 때 작은 필통에 삼색 볼펜, 자주 쓰는 색의 마커펜, 색연필 서너 개만 넣어 다녀요.

나와 잘 맞는 도구는 어떻게 찾을 수 있을까요?

첫째, 재밌는 도구가 있어요. '이렇게 그리고 싶다'거나 '잘 그리고 싶다'라는 생각이 드는 거 말고 '써보니까 재밌네' 하는 도구요. **둘째, 잘 쓰는 도구가 있어요.** 어떤 사람은 펜으로 깔끔하게 그리는 걸 잘하고, 어떤 사람은 색연필로 부드럽게 그리는 걸 잘해요. 재밌거나 잘하는 도구로 먼저 접근하면 금방 잘 맞는 도구를 찾게 될 겁니다. (근데, 잘 맞는 도구는 그 성격이 내 성격과 비슷하기 때문인 경우가 많은 것 같아요. 호호)

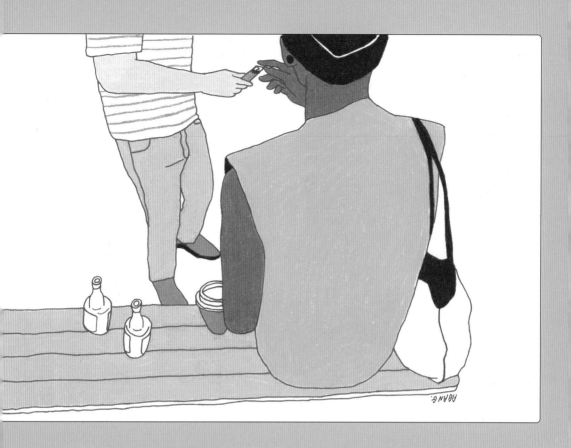

베를린 사람들

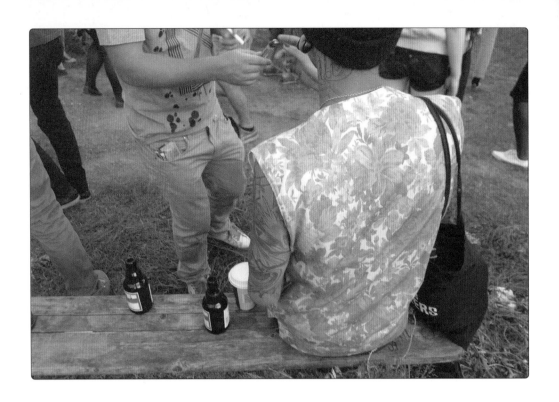

STEP 1. 관찰하기

우리가 그릴 것 3가지
1. 앉은 사람
2. 선 사람 하반신
3. 벤치와 맥주병

포인트
사진을 자세히 관찰하고,
관찰한 내용을 적으세요.

1. 앉은 사람

위에서 아래로 찍은 특이한 각도의
사진이라는 점, 두 사람의 거리가 너
무 멀거나 붙지 않아야 한다는 점에
유의하며 그려보겠습니다.

위에서 아래를 향해 찍은 사진이어
서, 등 면적이 위는 넓고 아래로 갈
수록 좁아집니다.

2. 선 사람 하반신

마찬가지로 가슴에서 발 쪽으로 내
려갈수록 몸의 면적이 좁아집니다.

오른팔을 뻗어 앉은 사람에게 라이
터를 건네고 있어요.

전체적으로 몸이 일자가 아니라 약
간 기울어 있습니다.

3. 벤치와 맥주병

장소가 야외 공원임을 설명해주는
요소들입니다.

STEP 2. 덩어리 스케치

포인트
연필로 그립니다.

1. 앉은 사람

머리, 목, 몸통, 팔 순으로 모두 겹쳐 그립니다.

몸통은 어깨가 넓고 아래로 갈수록 좁아지는 사다리꼴입니다.

왼쪽 어깨가 낮고 오른쪽 어깨가 높아요. 어깨 각도에 경사를 주면 조금 더 역동적인 느낌을 줄 수 있습니다.

2. 선 사람 하반신

앉은 사람과 적당한 거리가 되도록 앉은 사람의 근처에 상반신을 그립니다.

두 다리는 전체적으로 수직이 아니라 오른쪽 사선 방향으로 기울어지게 그려요.

위에서 내려다보는 각도이기 때문에 허벅지보다 종아리를 짧게 그립니다. 이 사진을 찍은 카메라와 가까이 있는 건 크고 길게, 멀리 있는 건 작고 짧게 표현합니다.

3. 벤치와 맥주병

사진과 똑같을 필요 없이, 각자 예쁘다고 생각하는 위치에 맥주병과 테이크아웃 컵을 그려넣으세요.

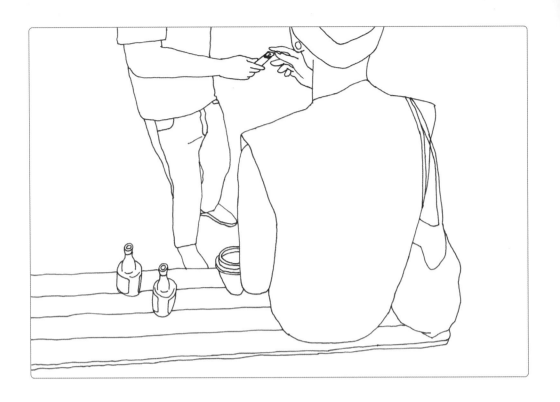

STEP 3. 라인 그리기

포인트
잉크 펜으로 그립니다.
잉크 펜이 완전히 마르면,
연필 선을 지우개로 지우세요.

1. 앉은 사람
오른쪽 목 라인은 짧고, 왼쪽은 길게 그립니다. 그러면 자연스럽게 오른쪽 어깨는 높아지고 왼쪽 어깨는 낮아져요.

가방 끈과 등 라인이 헷갈릴 수 있으니 유의합니다. 가방 끈은 몸 바깥쪽으로 흘러나가고, 등 라인은 안쪽으로 들어옵니다.

2. 선 사람 하반신
사진에선 바지 라인이 주름도 많고 굉장히 울퉁불퉁한데 너무 신경 쓰지 말고 단순하게 그립니다.

바지 옆선과 주머니도 그려줘요.

3. 벤치와 맥주병
벤치에 가로 라인을 넣으면 밋밋함을 줄일 수 있습니다.

맥주병 그리는 법은 96쪽을 참고하세요.

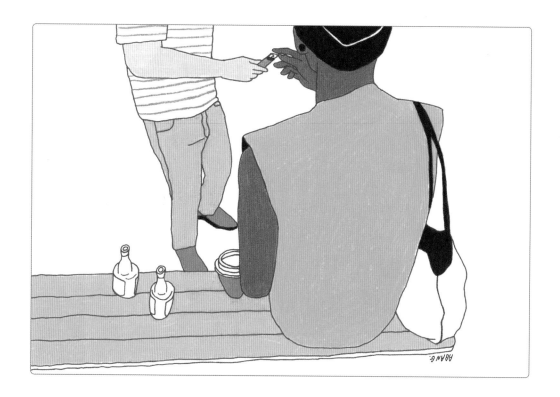

STEP 4. 채색하기

포인트
색연필로 칠합니다.
컬러 : 갈색, 진한 분홍, 청록, 연한
갈색, 살구, 검정

1. 앉은 사람

옷은 패턴을 표현할 자신이 없으면 그냥 단색으로 칠해도 돼요. 옷이 그림에서 가장 큰 면적을 차지하기 때문에 그림의 분위기를 결정할 수 있는 컬러로 고릅니다.

피부는 진한 갈색으로 칠해봤어요.

손 그리기가 어렵다면 84쪽을 참고하세요.

2. 선 사람 하반신

바지 색은 벤치에도 쓸 수 있는 컬러로 고릅니다.

상의는 한 톤으로 칠하기엔 너무 단순할 것 같아 스트라이프 무늬를 넣었어요. 포인트가 될 만한 컬러로 상의 무늬, 신발 등 면적이 좁은 여러 곳에 사용합니다.

3. 벤치와 맥주병

두 사람에게 썼던 색을 적절히 나누어 씁니다. 저는 맥주병은 칠하지 않고, 테이크아웃 컵과 벤치만 칠해주었어요.

벤치처럼 면적이 큰 요소를 채색하면 그림이 묵직하게 잡아주는 효과가 있어요.

유리병 쉽게 그리는 법

1. 유리병은 사실 여러 개의 원으로 이루어져 있습니다.

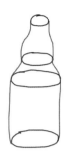

2. 기준점마다 크기가 다른 원을 위에서부터 평행하게 그린 뒤, 양쪽 끝점을 서로 연결한다고 생각하세요.

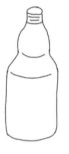

3. 그럼 이렇게 완성됩니다.

참고로, 위에서 내려다본 병일수록 타원이 아니라 동그란 정원에 가깝게 그리면 돼요. 27쪽의 커피잔 그리기도 유리병 그리기와 원리가 같습니다.

SIMPLE DRAWING

11

파리의 지하철

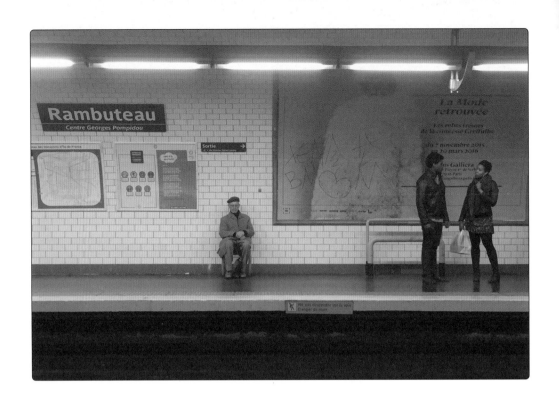

STEP 1. 관찰하기

우리가 그릴 것 3가지
1. 승강장
2. 할아버지
3. 여자

포인트
사진을 자세히 관찰하고,
관찰한 내용을 적으세요.

1. 승강장

가로 라인들이 천장, 벽, 바닥을 구
분하고 있습니다.

벽에 Rambuteau 역 이름이 써 있고,
대형 광고판도 있습니다.

2. 할아버지

사진의 거의 정가운데에 정면으로
앉아 있어요.

두 손을 앞으로 모으고 있습니다.

3. 여자

중앙 쪽을 바라보며 반측면으로 서
있습니다.

오른손에 쇼핑백을 들고 있어요.

사람을 굉장히 작게 그려야 하는 그
림이므로 이목구비, 디테일 등은 신
경 쓰지 말고 전체 실루엣만 잘 표
현하면 돼요.

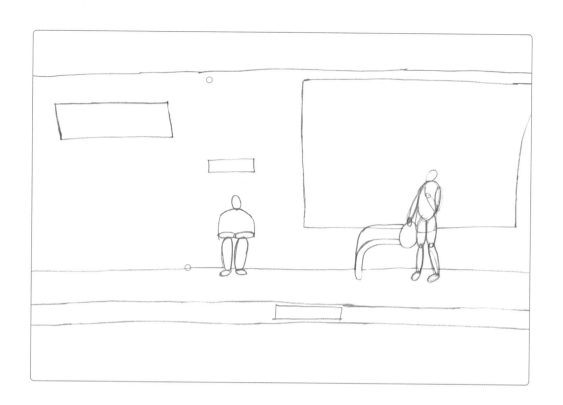

STEP 2. 덩어리 스케치

포인트
연필로 그립니다.

1. 승강장

위, 아래에 선을 하나씩 그어ㅇ 천장과 바닥 위치를 정합니다. 벽과 바닥 경계에 있는 굵은 회색 라인처럼 천장, 벽, 바닥을 나누는 데 불필요한 선은 생략할게요.

지하철 역임을 알려주는 역 이름, 광고판을 그립니다.

2. 할아버지

발이 바닥에 잘 닿도록 위치를 잡아야 해요. 머리부터 발까지 전체 덩어리를 먼저 가늠해보고 그 안에서 머리, 몸통, 다리, 발로 작게 쪼개면서 그리는 것도 방법입니다.

3. 여자

옆에 있던 남자를 생략해서 빈자리가 생겼기 때문에 여자를 그림의 중앙 쪽으로 조금 당겨옵니다.

머리 덩어리는 비스듬히 기울지게 그립니다.

사람 크기가 작으니까 머플러 같은 디테일 그리는 데 집중하면 머플러만 엄청 커질 수도 있어요. 몸 덩어리만 그리고 머플러는 라인 단계에서 몸통 위에 그릴게요.

손도 글러브처럼 너무 커지지 않게 주의하세요.

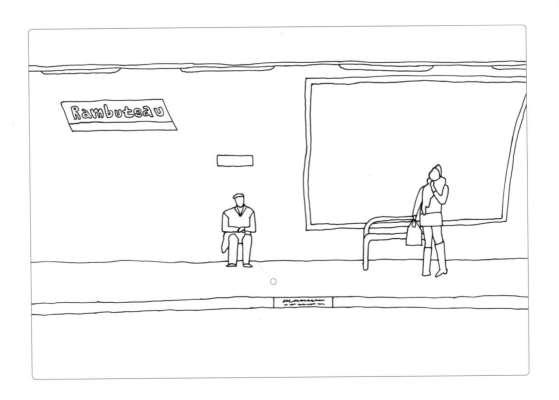

STEP 3. 라인 그리기

포인트
잉크 펜으로 그립니다.
잉크 펜이 완전히 마르면,
연필 선을 지우개로 지우세요.

1. 승강장
천장이 직선 하나로만 되어 있으면 허전할 수 있으니 얇은 선 두 개로 그리고, 형광등도 그렸습니다.

대형 광고판은 내용을 다 묘사할 수 없으니 전체를 생략하는 편이 낫겠습니다.

2. 할아버지
양쪽 다리 사이를 살짝 띄워 나란히 그리고, 다리 사이에 가로 선○을 그려넣으면 앉아 있는 다리 모양이 됩니다.

의자는 어차피 잘 안 보이니 생략할게요.

3. 여자
어깨를 그리기 전에 머플러부터 그립니다.

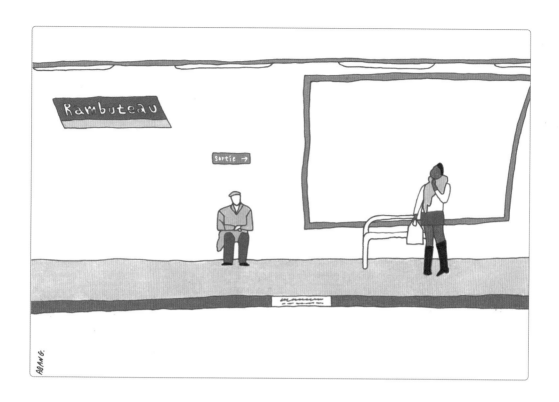

STEP 4. 채색하기

포인트
색연필로 칠합니다.
컬러: 분홍, 짙은 파랑, 청록, 갈색,
회색, 검정

1. 승강장

전체적으로 여백이 많으니 바닥면
을 칠해서 채웁니다.

그림 요소들이 자잘할수록 허술해
보이지 않도록 디테일에 신경 써야
해요. 예를 들면, 할아버지 머리 위
에 있는 작은 표지판 같은 것요. 흰
색 펜으로 글자를 써줬습니다.

2. 할아버지

정적이라 재미 없는 자세인 데다가
어둡기까지 하면 안 될 것 같아서,
상하의에 상반되는 밝은 컬러를 써
서 존재감을 부각시켰어요.

3. 여자

피부톤이 어두운데 옷마저 검은색
이면 안 되니까 할아버지에게 썼던
컬러들을 다시 사용했습니다.

ABANG's Tip.
아방의 꿀팁

그렸을 때 예쁜 사진은 따로 있어요

이 책에 실린 사진들은 런던, 베를린, 로마, 피렌체, 파리, 바르셀로나, 이스탄불에서 찍은 것입니다. 꽤 여러 곳에서 찍었네요. 잠시 살았던 곳, 혼자 또는 친구, 엄마랑 여행한 곳이에요.

여러분의 여행 사진도 이렇게 그림으로 남길 수 있어요. 단, 사진 자체는 예쁘지만 그림으로 그렸을 때 복잡해 보이거나 생각보다 예쁘게 완성되지 않는 경우도 많으니 보고 그릴 사진 고르는 법을 알려드릴게요. 저도 다음 세 가지 포인트를 고려하여 사진을 선택한답니다.

1. 내가 그리고 싶은 세 가지가 있는 사진인가? 그 세 가지를 그렸을 때 너무 허전하거나 뭔가 구도가 어색하지 않은 사진인지 상상해봅니다.

2. 내가 그것들을 잘 표현할 수 있는가? 아무리 관찰을 해도 어떻게 생긴 건물인지 모르겠거나, 너무 복잡해서 생략하고 싶은데 뭘 어떻게 생략해야 할지 모르겠거나, 어떻게 그려야 할지 감이 안 오는 사진이라면 안 고르는 게 좋아요.

3. 너무 어려운 각도로 찍힌 사진은 아닌가? 만약 바다, 바다 위의 다리, 사람이 있는 사진을 그리고 싶은데 구도가 묘해서 바다가 사진의 반 이상을 차지하고 사람은 상반신이 잘려 있고 다리는 묘사하기 너무 어려운 각도로 찍혀 있다고 칩시다. 그럼 열심히 그려도 다리는 뭔지 알아보기 힘들게 그려질 거고, 묘사할 것도 없는 바다가 종이 절반을 차지하고 있어서 예쁘지 않을 거예요. 단순한 각도의 사진을 그렸을 때 알아보기 쉬울 확률이 높아요.

+ 보너스 팁 : 사진을 그림으로 그리는 과정을 아주 많이 반복하면 사진 고르는 안목뿐 아니라 사진 찍는 기술도 저절로 높아집니다.

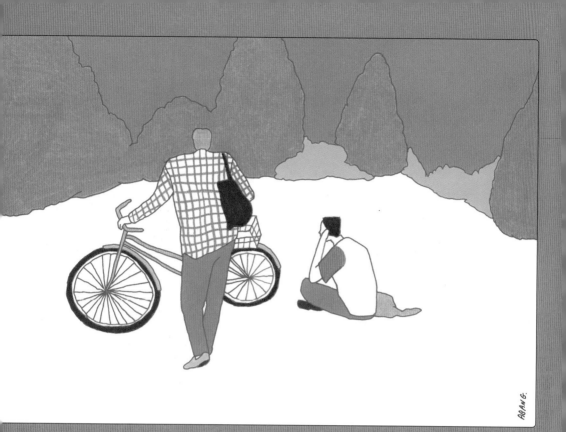

SIMPLE DRAWING

내가 주목한 두 사람

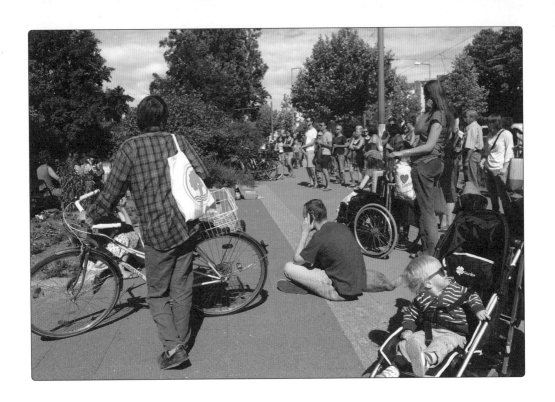

STEP 1. 관찰하기

우리가 그릴 것 3가지
1. 자전거와 남자
2. 강아지와 남자
3. 나무들

포인트
사진을 자세히 관찰하고,
관찰한 내용을 적으세요.

1. 자전거와 남자
왼팔로 몸을 지탱하고 있습니다. 그
래서 몸통이 약간 사선으로 기울어
져 있어요.

왼손으로 자전거를 잡고 있습니다.

짝다리를 짚고 서 있고 양쪽 발이 겹
쳐져 있습니다.

2. 강아지와 남자
등이 굽은 자세로 앉아 있습니다.

왼손은 귀에 가져다 댄 상태입니다.

3. 나무들
야외라는 배경을 표현하기 위해 울
창한 나무 숲을 그림에 넣어봅시다.

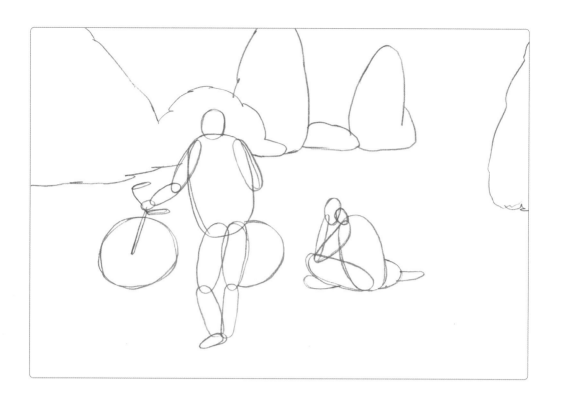

STEP 2. 덩어리 스케치

포인트
연필로 그립니다.

1. 자전거와 남자
저는 사람을 머리는 작고 어깨는 큰 스타일로 그리는 걸 개인적으로 좋아해서 사진보다 머리를 더 작게 그렸어요. 사람의 신체 비율도 취향에 맞게 조정할 수 있습니다.

몸은 살짝 사선으로 기울어지게 그립니다. 어깨에 멘 가방은 몸 위에 얹혀 있기 때문에 덩어리를 따로 그려도 되고 안 그려도 돼요.

오른쪽 다리 먼저 수직으로 내려 무게중심을 잡고, 왼쪽 다리는 무릎을 구부립니다.

2. 강아지와 남자
얼굴이 앞으로 빠져 있기 때문에 목을 30도 정도로 기울입니다. 몸도 앞으로 기울여 그려요.

엉덩이가 시작하는 부분에서 다리 덩어리를 그립니다.

멍멍이의 엉덩이와 꼬리도 잊지 말고 그려요.

3. 나무들
사진과 똑같을 필요 없이, 배경 전체를 나무가 둘러싸기만 하면 돼요. 높이가 오르락내리락하게 하고, 크기와 간격에도 변화를 주면서 각자 원하는 모양으로 그려봅니다.

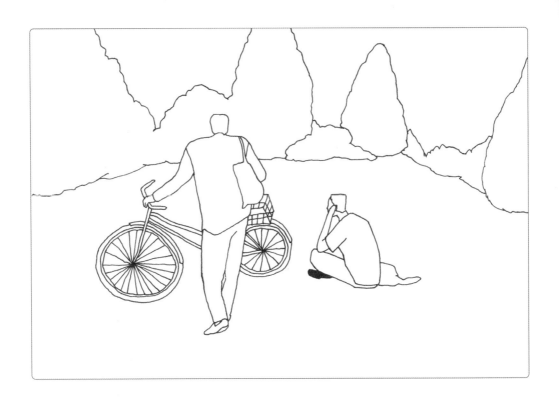

STEP 3. 라인 그리기

포인트
잉크 펜으로 그립니다.
잉크 펜이 완전히 마르면,
연필 선을 지우개로 지우세요.

1. 자전거와 남자
자전거는 구조 먼저 자세히 관찰합
니다. 손잡이, 바퀴를 덮는 덮개, 손
잡이와 바퀴를 연결하는 부분 등 꼭
필요한 것만 간략하게 그릴게요.

2. 강아지와 남자
상의 소매와 가슴 쪽의 울퉁불퉁한
주름을 그대로 표현하면 이상하게
보일 테니 사진을 무시하고 최대한
단순하게 그립니다.

사진에서는 손에 휴대폰을 들고 있
지만 그렸을 때 뭔지 잘 모를 것 같
아 생략했어요.

3. 나무들
주위를 둘러 싼 나무야말로 어떻게
그려도 상관 없으니 자유롭게 그립
니다.

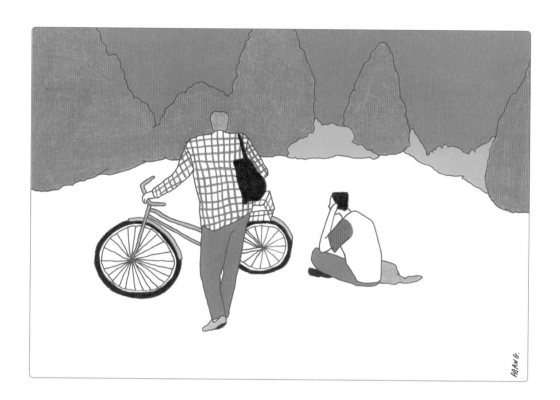

STEP 4. 채색하기

포인트
색연필로 칠합니다.
컬러 : 빨강, 파랑, 짙은 초록, 옅은 초록, 짙은 노랑, 검정

1. 자전거와 남자
두 남자의 옷을 빨강과 파랑으로 맞춰 통일감을 주되, 무늬를 다르게 했어요. 특히 체크무늬 셔츠가 포인트입니다.

배경에 묻히지 않게 머리는 짙은 노란색으로 칠합니다. 같은 색으로 강아지도 칠해요.

2. 강아지와 남자
상의 전체를 빨강으로 칠하면 파란 바지와 대비되어 유치하고 답답해 보일 것 같아 소매만 칠했습니다.

3. 나무들
나무는 꽤 면적이 넓기 때문에 한 가지 색으로만 칠하면 단조로울 수 있어요. 두 가지 톤으로 칠해 재미를 줬습니다.

107

ABANG's Tip.
아방의 꿀팁

"나만의 그림 스타일을 갖고 싶어요"

수업 때 "자기만의 그림 스타일을 갖고 싶은 사람?"이라고 물으면, 늘 90퍼센트 이상의 멤버들이 손을 들더라고요. 나만의 스타일을 만들려면 '눈에 보이는 걸 손으로 종이에 옮길 수 있는 연습' 먼저 해야 하고요(이 책에서 우린 그 연습을 하고 있어요!). 연습을 통해 웬만큼 무언가 옮겨 그리는 게 자신 있어지면, 그 다음 단계가 '스타일 만들기'입니다.

스타일 찾는 과정을 저는 '연구'라고 표현하는데요. 좋아하는 색감(114쪽), 좋아하는 재료(90쪽), 남의 그림과 다르게 보이는 개성 등을 연구해야 해요. 특히 여러 사람의 다양한 그림을 보고 분석하는 게 연구에 큰 도움이 돼요. '컬러를 굉장히 많이 썼는데 단순하고 정돈되어 보이네, 왜 그렇지?', '컬러를 두 개밖에 안 썼는데 왜 이렇게 그림이 풍부해 보일까?', '주인공이 두 명인데 한 명은 이렇게 표현을 했구나', '이 사람은 유리창을 이렇게 그리고 저 사람은 이렇게 그렸구나' 처럼요. 그 그림들을 똑같이 따라 그리는 대신 꼼꼼히 살펴보는 거예요. 다른 그림을 따라 그리면 나만의 그림 스타일이나 개성은 당연히 없을 테니까요. 그림의 잔상을 지우고 분석한 내용을 내 그림에 대입시켜보는 것이 좋아요. '이 그림은 컬러 수를 제한하고 디테일 묘사에 신경 썼으니 내 그림은 컬러 수를 제한하는 대신 질감을 많이 표현해야지' 하고요.

복잡하게 생각하기 싫다면 그냥 이렇게 생각하세요. '나만의 그림 스타일'이란 내가 좋아하는 색, 좋아하는 재료, 좋아하는 형태… 내가 정말 사랑하는 것들로 이루어진 '가장 나다운 그림'이라고요.

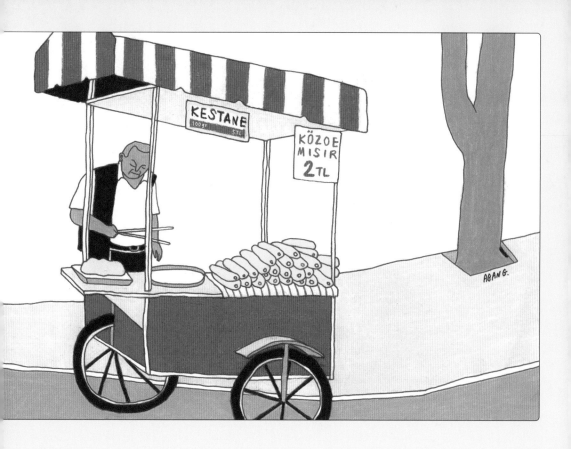

SIMPLE DRAWING

13

터키의 노점

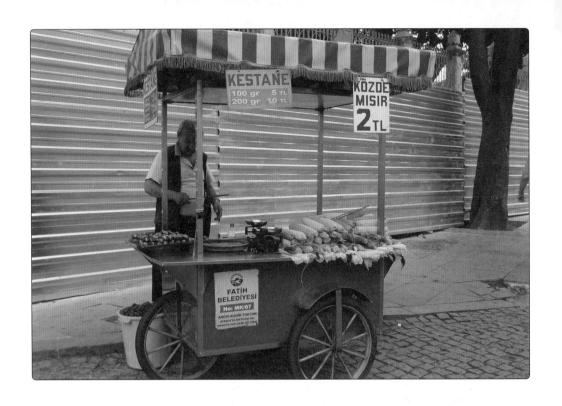

STEP 1. 관찰하기

우리가 그릴 것 3가지
1. 빨간 수레
2. 아저씨
3. 나무

포인트
사진을 자세히 관찰하고,
관찰한 내용을 적으세요.

1. 빨간 수레
단연 주인공이라 할 수 있을 정도로
크고 잘 보입니다. 수레의 구조가 조
금 복잡할 수 있으니 천천히 관찰하
며 그려야 해요.

2. 아저씨
수레에 반쯤 가려져 있지만 '옥수수
파는 수레'라는 걸 보여주는 중요한
요소입니다. 아저씨 없이 수레만 있
으면 그 느낌이 살지 않을 거예요.

고개는 숙이고, 오른손에는 집게를
들고 있습니다.

3. 나무
배경이 길거리임을 설명하는 요소
이면서, 오른쪽 여백을 채워주는 역
할을 합니다.

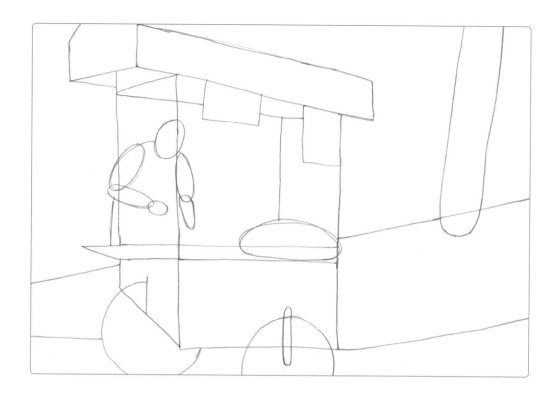

STEP 2. 덩어리 스케치

포인트
연필로 그립니다.

1. 빨간 수레
면적이 넓은 지붕부터 그립니다.

정면에서 찍은 사진이 아니기 때문에 수레 지붕과 몸통이 기울어져 보입니다. 하지만 크게 중요하진 않아서 몸통은 기울기 없이 종이와 평행하게 그렸어요.

2. 아저씨
그리다 보면 수레 기둥의 간격이 사진보다 좁아졌을 수도, 넓어졌을 수도 있어요. 각자의 그림에 맞춰 아저씨를 기둥 사이에 그려넣으면 됩니다. 기둥이 더 좁아졌다면 아저씨 팔이 기둥 밖으로 더 많이 튀어나오겠죠?

고개를 숙이고 있기 때문에 목은 안 보여요.

머리 덩어리 중간쯤부터 어깨 선이 시작됩니다.

3. 나무
여백에 적당히 그립니다.

도로의 경계선들을 그려 배경의 여백을 쪼개줍니다. 선의 위치와 방향은 사진과 같지 않아도 돼요.

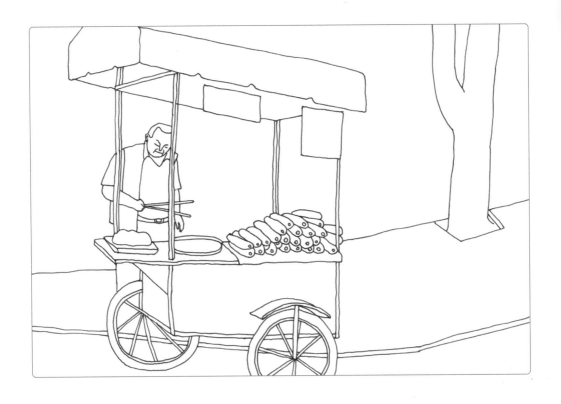

STEP 3. 라인 그리기

포인트
잉크 펜으로 그립니다.
잉크 펜이 완전히 마르면,
연필 선을 지우개로 지우세요.

1. 빨간 수레
수레 기둥은 얇은 선을 세 개씩 그어 입체감을 살립니다. 주인공인 만큼 천천히 디테일을 살피며 그려요.

지붕, 몸통, 바퀴가 사진과 딱 맞지 않는 부분이 생기더라도 수레라는 걸 알아볼 정도면 넘어갑니다.

중요 요소인 '옥수수'는 자세히, 그 옆의 군밤은 중요하지 않아서 두루 뭉술하게 그렸습니다. 옥수수는 왼쪽 위에 있는 것부터 그리기 시작해 아래쪽, 오른쪽으로 이어가세요.

2. 아저씨
시선이 아래를 향하고 있기 때문에 이마 면적을 넓게 남기고 이목구비를 얼굴 아래쪽에 그려줍니다.

벨트 라인을 아래로 둥글게 그려 튀어나온 배를 표현합니다.

3. 나무
나무 밑동에 보도블럭과의 경계를 네모나게 그립니다.

112

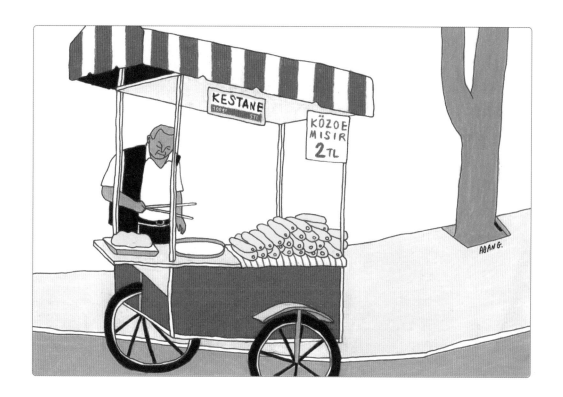

STEP 4. 채색하기

포인트
색연필로 칠합니다.
컬러 : 빨강, 노랑, 옅은 갈색, 옅은
회색, 검정

1. 빨간 수레
지붕의 줄무늬, 몸통, 간판의 빨강
이 포인트 컬러입니다.

옥수수는 알아볼 수 있도록 꼭 노란
색으로 칠해요.

2. 아저씨
강렬한 컬러인 수레와 분리하기 위
해 옷을 검은색으로 칠했어요. 조
끼, 벨트, 바지의 경계는 하얗게 틈
을 살짝씩 비웁니다.

피부와 머리카락에는 나무와 아스
팔트에도 쓸 수 있는 컬러를 골라
칠합니다.

3. 나무
수레가 화면 가운데 덩그러니 떠 있
는 것처럼 보이지 않게 도로를 칠해
줍니다.

ABANG's Tip.
아방의 꿀팁

'나만의 컬러팔레트'를 만들어보세요

다들 그림에 자기 스타일이 묻어나길 원하잖아요. '스타일'에는 여러 가지가 포함되는데 컬러도 그중 하나거든요. 나만의 스타일을 드러낼 수 있는 색들만 모아놓은 리스트를 저는 '나만의 컬러팔레트'라고 불러요.

한번은, 주변 사람들에게 '아방 그림만의 매력이 뭐라고 생각하냐?'라는 질문을 해본 적이 있는데, 컬러에 관한 대답을 많이 들었어요. 강렬하고 산뜻한 빨강, 부드러운 파스텔톤, 많은 그림에서 보이는 살구색 등등이 매력적이라고요. 그만큼 컬러는 그림의 분위기를 만들어내는 큰 요소입니다.

'나만의 컬러팔레트'를 어떻게 만드냐면요. 내가 좋아하고, 마음이 끌리는 색을 여러 개 골라보세요. 그 색들만 주루룩 모아놓고 보면서 내가 어떤 분위기를 좋아하는지 살펴보세요. 모노톤을 좋아하는 분도 있을 거고, 튀는 색들만 좋아하는 분도 있을 거예요. 그 색들을 자신만의 방식으로 저장하세요. 색 이름을 적은 리스트를 만들어도 되고, 그 색의 색연필만 따로 모아놔도 좋고요. 그리고 그걸 '나만의 컬러팔레트'라 부릅니다. 채색할 때, 나만의 컬러팔레트에 있는 색을 선택하는 것만으로도 내 그림이 내가 원하는 스타일에 가까워져요.

아, 서로 잘 어울리는 색이 뭔지 모르겠다는 분도 많아요. 사실 이건 한 번에 되진 않고요. 많이 보고 많이 궁리할수록 감각이 느는 것 같아요. 멋있고 예쁜 그림을 만나면 어떤 컬러들을 조합해서 썼는지 뜯어보세요. 중요한 건 살펴보는 그림들이 내 눈에 멋있는 그림이어야 해요!

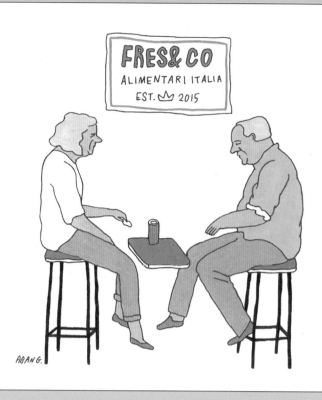

노부부

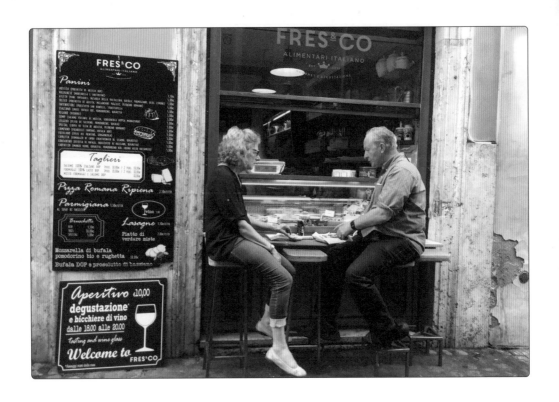

STEP 1. 관찰하기

우리가 그릴 것 3가지
1. 남자
2. 여자
3. 간판

포인트
사진을 자세히 관찰하고,
관찰한 내용을 적으세요.

1. 남자

앉아 있는 두 사람을 잘 표현하는 것이 중요한 그림이에요. 신체 부위의 기울기, 길이, 크기 등을 잘 살피며 그려볼게요.

왼쪽을 바라보고 옆으로 앉아 있고 시선은 아래를 향해 있습니다.

얼굴과 몸이 전체적으로 동글동글한 느낌이에요.

왼팔을 90도에 가깝게 굽히고 있습니다.

2. 여자

오른쪽을 바라보고 앉은 옆모습이고 시선은 앞쪽 아래를 향해 있습니다.

몸이 남자에 비해 얇고 긴 느낌입니다.

오른쪽 팔은 다리와 맞닿아 있어요.

남자와 여자 모두 머리가 희고 주름이 있어 나이가 있어 보입니다. 둘다 자세가 구부정합니다.

3. 간판

시트지로 창문에 붙여 만든 간판이 작은 카페라는 장소를 설명하는 데 중요한 역할을 합니다.

STEP 2. 덩어리 스케치

포인트
연필로 그립니다.

1. 남자

목을 기울어지게 그려서 등이 구부
정한 자세를 만들어줍니다. 목이 일
자면 뻣뻣하고 긴장된 자세가 되어
버려요.

얼굴이 몸보다 앞으로 튀어나와 있
다는 느낌으로 그립니다. 어깨가 머
리 뒤쪽에서○ 시작하도록요.

몸통은 동글동글한 느낌을 살려 그
립니다.

양쪽 발이 비슷한 높이에 있어요.

2. 여자

남자보다 몸 덩어리를 조금 더 얇게
그립니다.

힘이 풀려 있는 듯한 목 덩어리는 비
스듬하게 그립니다.

어깨는 머리 뒤쪽에서 시작합니다.

테이블 위에 복잡한 건 다 지우고,
음료 하나만 둘게요.

3. 간판

두 사람 머리 위에 있는 창문 간판만
그렸어요. 카페 프레임 전체를 그리
면 그림이 정확히 3등분되면서 양쪽
공간이 텅 비어 있는 게 너무 두드러
질 것 같아서요. 만약 카페 프레임
전체를 다 그리고 싶다면 두 사람을
약간 오른쪽에 배치하고 왼쪽 여백
에 까만 메뉴판을 그려도 좋겠어요.

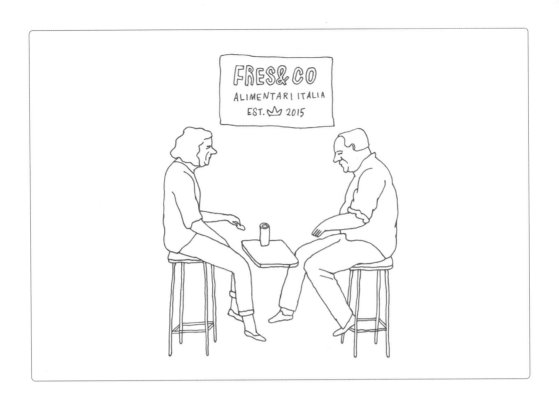

STEP 3. 라인 그리기

포인트
잉크 펜으로 그립니다.
잉크 펜이 완전히 마르면,
연필 선을 지우개로 지우세요.

1. 남자
옆모습 그리는 법은 120쪽을 참고
하세요.

나이 든 사람인 걸 표현하고 싶을
때는 팔자주름과 이중 턱을 강조합
니다.

셔츠 라인을 약간 구불구불하게 그
려 주름을 표현했어요.

2. 여자
두 사람 모두 꼿꼿한 자세가 아니기
때문에 목 라인이 수직이 아니라 대
각선이어야 합니다.

손에 든 빵 조각도 그려보았어요.

3. 간판
너무 작은 글자들은 생략합니다.

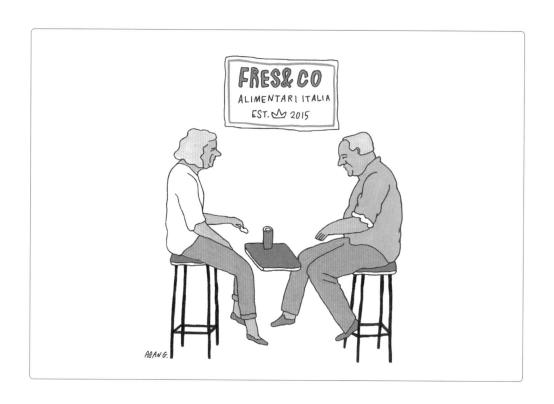

FRES&CO
ALIMENTARI ITALIA
EST. ♔ 2015

AGANG.

STEP 4. 채색하기

포인트
색연필로 칠합니다.
컬러: 살구, 민트, 부드러운 파랑,
밝은 빨강, 옅은 회색, 보라, 검정

1. 남자
머리색을 밝은 회색으로 칠해 나이
대를 알려줍니다.

두 사람의 바지와 신발 컬러를 맞추
어 귀엽게 연출해봤어요.

2. 여자
상의를 사진처럼 검정으로 칠하면
너무 어두워질 것 같고, 다른 컬러
를 쓰면 너무 알록달록해질 것 같아
흰색으로 비워두었습니다.

3. 간판
간판을 그냥 두면 너무 존재감이 없
어요. 가장 포인트가 될 수 있는 색
으로 칠해줍니다.

테이블과 의자를 사진처럼 우드 톤
으로 칠하면 너무 뻔해질 것 같아,
톤이 맞으면서도 너무 튀지 않는 보
라색으로 칠했습니다.

옆모습 연습하기

엄지로 찰흙을 위에서부터 아래로 쓸어내리며 얼굴을 빚는다는 생각으로 그립니다. 얼굴은 아주 부드러운 곡선으로 이루어져 있기 때문이에요.

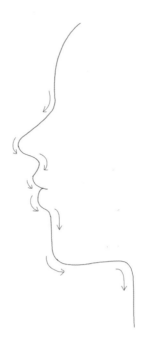

이마에서 코 이어지는 곳, 코 끝 돌아가는 곳, 인중에서 윗입술 이어지는 곳, 아랫입술 돌아가는 곳, 아랫입술에서 턱으로 이어지는 곳, 턱끝. 전부 엄지로 꾹꾹 눌러주듯 동글동글 곡선으로 돌려줍니다. 돌려 그린 다음엔 연필을 살짝 떼고 다시 연결해서 그리고, 다시 살짝 떼었다가 연결해서 돌려주고를 반복해요.

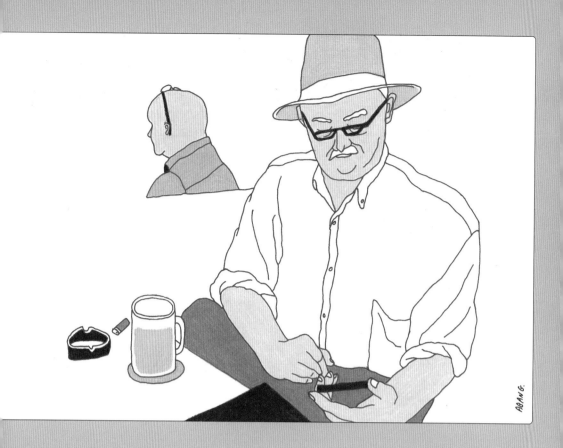

시를 쓰던 할아버지

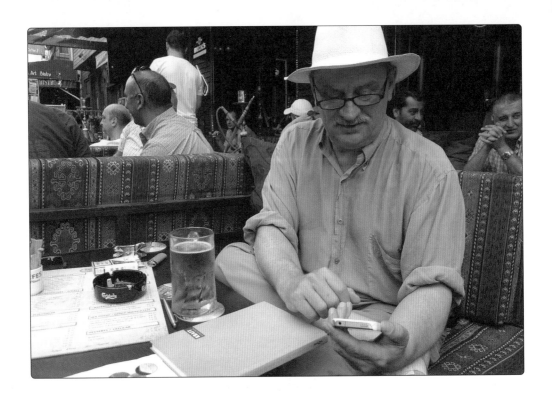

STEP 1. 관찰하기

우리가 그릴 것 3가지
1. 할아버지
2. 테이블 위 사물들
3. 뒤돌아 앉은 남자

포인트
사진을 자세히 관찰하고,
관찰한 내용을 적으세요.

1. 할아버지

완전히 정면인데 얼굴이 커서 눈코
입도 자세히 그려야 하고, 손 모양
도 복잡한 편이어서 초보자에겐 조
금 어려울 수 있어요. 도전하는 마음
으로 천천히 그려보세요.

얼굴은 정면인데, 시선만 아래를 보
고 있습니다.

손을 카메라 앞으로 내밀고 있어 사
진에 꽤 크게 찍혔어요.

2. 테이블 위 사물들

'맥주 마시고 담배 피우며 시 쓰는
할아버지'라는 걸 암시해주는 사물
들을 골랐습니다. 노트, 맥주잔, 재
떨이, 라이터를 그려볼게요.

3. 뒤돌아 앉은 남자

몸과 얼굴이 왼쪽을 향한 반측면이
고, 어깨 아래로는 보이지 않습니
다.

안경을 머리 위에 올려뒀어요.

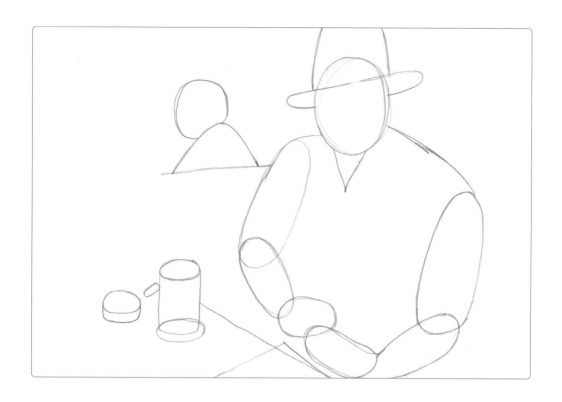

STEP 2. 덩어리 스케치

포인트
연필로 그립니다.

1. 할아버지

얼굴 먼저, 그 다음에 모자를 그립니다.

목은 안 보이고 얼굴 중간쯤에서 어깨선이 시작됩니다. 오른쪽 어깨는 좁게, 왼쪽 어깨는 더 넓고 아래로 처지게 그려요.

두 손이 서로 만나도록 팔의 기울기를 조절합니다.

앞에 있는 왼팔은 오른팔보다 살짝 두껍게 그리세요.

2. 테이블 위 사물들

모든 물건이 자잘해지지 않게 크기에 변화를 주어서 리듬감이 생기게 합니다. 노트는 사진보다 더 크게 앞으로 배치해서 그림에서 잘리도록 그렸고, 맥주잔과 재떨이를 적절히 배치한 후, 그 사이에 라이터를 작게 넣었습니다. 사물의 크기와 위치는 각자 원하는 대로 배치해도 돼요

3. 뒤돌아 앉은 남자

소파 라인을 그리고, 그 위로 바위처럼 몸통을 올립니다. 다시 그 위에 머리를 얹어요.

머리와 몸통은 눈사람 같은 모양이 되면 안 돼요. 목이 앞으로 빠져 있기 때문에 몸통의 좌측에 머리가 올라갑니다.

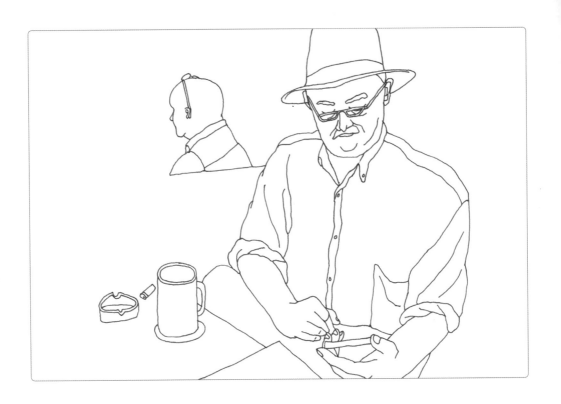

STEP 3. 라인 그리기

포인트
잉크 펜으로 그립니다.
잉크 펜이 완전히 마르면,
연필 선을 지우개로 지우세요.

1. 할아버지

꽤 난이도가 있어요. 사진을 아주 천천히 뜯어보면서 그리도록 합니다.

아래로 내려다보는 얼굴은 이마를 넓게, 인중과 턱을 좁게 그려요. 그리고 이목구비를 세로로 더 좁게 모아줘요.

셔츠에서는 몸통 쪽으로 말리는 소매 주름들을 신경 써서 표현해요.

2. 테이블 위 사물들

사진에서는 맥주잔 손잡이가 안 보이지만 맥주잔인 게 티가 나도록 잘 보이게 그렸습니다.

3. 뒤돌아 앉은 남자

코가 살짝 보이고 귀가 얼굴과 가깝습니다. 뒤통수 부분이 넓게 보입니다.

머리 위에 얹은 안경도 그려주세요.

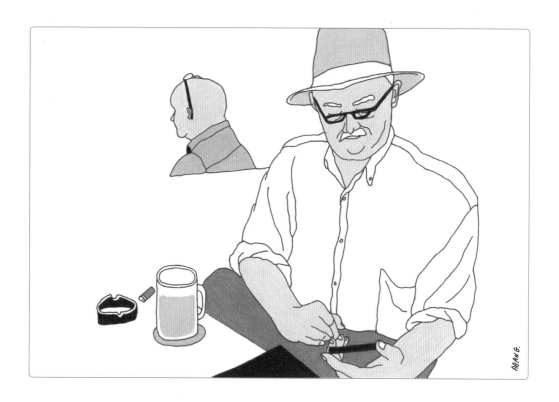

STEP 4. 채색하기

포인트
색연필로 칠합니다.
컬러: 살구, 짙은 노랑, 초록, 옅은
보라, 검정

1. 할아버지
셔츠를 하얗게 놔두고 라이터의 초록색을 바지에 칠해 시원한 느낌을 줬습니다. 자연스레 테이블과도 구분이 되어 일석이조!

손과 핸드폰을 분리하기 위해 핸드폰을 까맣게 칠했어요.

2. 테이블 위 사물들
맥주는 맥주로 보일 수 있는 색을 선택합니다. 나머지 사물들은 무슨 색을 선택하든 괜찮아요.

3. 뒤돌아 앉은 남자
너무 튀지 않으면서도 다른 컬러와 어울리는 파스텔톤을 옷에 칠했습니다.

ABANG's Tip.
아방의 꿀팁

그림 그려서 뭘 해보고 싶으세요?

□ 여행 다이어리 쓰기
□ 그림일기로 독립출판 하기
□ 우리 집 강아지, 고양이 그리기
□ 내 청첩장 직접 만들기
□ 좋아하는 영화 장면 그리기
□ 친구네 가게 메뉴판 만들어주기
□ 일할 때 콘티 직접 그리기
□ 나만의 캘린더 만들기
… 등등.

마음속에 작은 목표를 하나씩 세워보세요. 그리고 그 목표를 꿈꾸며 계속 연습해나가세요. 비전공자, 비전문가, 취미미술러지만 그림이 일상의 즐거움을 만들어내는 데 도움이 된다면 좋겠습니다.

두근두근. 가슴이 뛰는 건 해야죠.

그림 초보를 위한
사람 그리기 연습

사람을 그리는 게 어려운 분들을 위한 특별 수업입니다.

우리가 그리고 싶은 장면들 속엔 꽤 자주 사람이 등장하죠.
사람 몸도 덩어리만 정확하게 잡으면 85퍼센트는 다 그린 거예요.
그래서 사람 몸 덩어리 잡는 연습을 해볼게요.

그리기 전에 한 가지 꼭 기억할 건,
실제 사람 몸은 바비인형이나 목각인형처럼 생기지 않았다는 거예요.
머릿속에 있던 길고 가는 이상적인 몸들의 이미지를 다 지우고 시작합시다.
사진 속 사람들의 실제 몸이 어떻게 생겼는지,
내 몸은 어떻게 생겼는지, 선입견을 버리고 관찰해보세요.

그래도 감이 안 오면
연필 뒷부분으로 사진 속 사람 몸 위에 동글동글 덩어리를 그려보세요.
사진 위에 트레이싱지를 대고 그려보는 것도 좋겠어요.

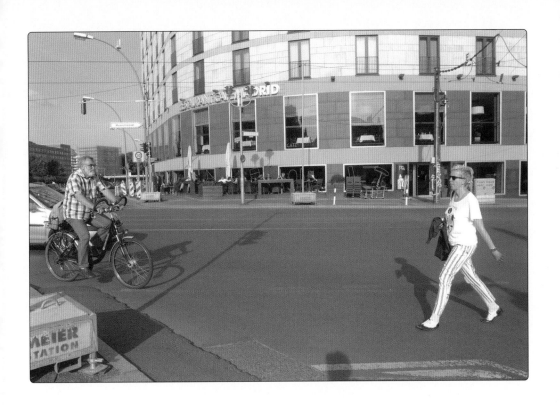

사진 속 남자와 여자, 두 사람의 몸 덩어리 스케치를 해보겠습니다.
제 설명을 쭉 먼저 읽고, 여러분도 직접 그려보세요.
연습을 위한 것이니 사진보다 사람을 더 크게 그려보면 좋을 것 같아요.

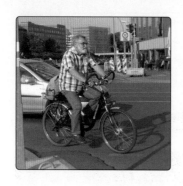

자전거 탄 남자

1. 관찰 : 먼저 눈으로 남자가 어떤 자세를 취하고 있는지 관찰합니다. 상체는 둥글게 말려 있고, 팔은 앞으로 뻗고 있고, 양쪽 다리는 페달 때문에 구부러져 있네요.

2. 머리 : 그리기 시작하겠습니다. 사람 덩어리는 위에서부터 아래로 그려나가는 것이 좋습니다. 세로로 긴 머리 덩어리부터 그립니다. 모든 몸 덩어리들은 연결되는 지점끼리 서로 겹쳐져야 합니다. 머리와 목, 목과 몸통, 몸통과 팔, 팔과 손, 몸통과 다리 등 관절끼리 겹쳐져야 자연스러운 몸의 곡선이 표현돼요.

3. 목 : 목은 거의 보이지가 않으니 그리지 않아도 됩니다.

4. 몸통 : 아래로 길게 몸 덩어리를 그립니다. 어깨가 귀 뒤쪽에서 시작하고, 등이 동그랗게 굽어 내려간다는 데 유의합니다.

5. 팔 : 팔은 어깨에서 팔꿈치(상완), 팔꿈치에서 손목(하완), 이렇게 크게 두 덩어리로 나뉘는데요. 남자의 오른팔을 먼저 그립니다. 먼저 오른팔 상완 덩어리를 30도 기울어지게 그리고, 하완 덩어리를 겹쳐지게 그려요. 이어서 왼팔도 그립니다. 왼팔은 남자의 턱 근처에서 시작되네요. 왼팔은 직선으로 쫙 펴져 있기 때문에 굳이 상완과 하완을 나누지 않고 한덩어리로 그려도 됩니다. 하완 끝에 손 덩어리도 작게 그립니다.

6. 다리 : 왼쪽 다리는 많이 접혀 있고, 오른쪽 다리는 그보다 덜 접혀 있습니다. 다리는 몸통과 겹쳐져야 하고, 골반부터 무릎, 무릎부터 발목까지 두 덩어리로 나누어 그립니다. 특히 무릎을 기준으로 두 덩어리가 접혀 있는 각도에 유의하며 위치를 잡아주세요. 오른쪽 종아리와 왼쪽 뒤꿈치가 맞닿아야 합니다. 끝에 발도 그립니다.

7. 자전거 : 두 바퀴가 비스듬하게 배치되어 있습니다. 바퀴 아래 수평선을 그어 앞바퀴에 비해 뒷바퀴가 얼마나 올라가 있는지 확인하세요.

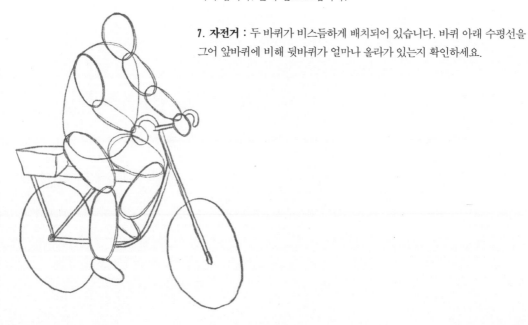

걸어가는 여자

1. 관찰 : 앞을 바라보고 몸을 꼿꼿이 세운 채, 넓은 보폭으로 걷는 옆모습입니다.

2. 머리 : 세로로 긴 머리 덩어리부터 그립니다.

3. 목 : 목은 직선이 아니라 사선으로 기울어져 있습니다. 초보들이 가장 많이 하는 실수가 목을 너무 얇고 길게 그려서 마치 머리가 막대사탕인 것처럼 보이는 건데요. 각자 자기 뒷목이 시작되는 지점을 손으로 만져보세요. 뒤통수 가운데쯤에서 시작되죠? 생각보다 목은 머리와 많이 겹쳐져 있고, 굵다는 점 기억하세요. 실제의 우리 몸은 목각인형 같지 않아요.

4. 몸통 : 보통 몸통은 하나의 덩어리로 그리지만, 이 경우 가슴이 앞으로 나오고 엉덩이는 뒤로 약간 빠진 모습이어서 역동성을 살리기 위해 두 덩어리로 나누었습니다. 심하게 꺾인 자세는 아니니 쉽게 한덩어리로 그려도 괜찮아요.

5. 팔 : 왼팔 덩어리를 두 개로 나누어 그립니다. 끝에 손도 그려요.

6. 다리 : 허벅지 덩어리가 몸통 덩어리의 하단과 겹쳐지고, 두 다리는 서로 크로스됩니다.

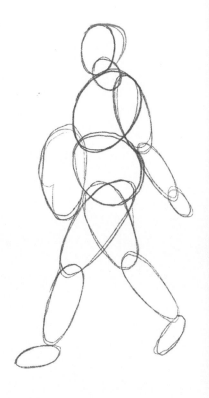

EPILOGUE.
수업을 마치며

여기까지 해낸 여러분, 수고 많으셨습니다.

핵심만 압축한 수업이기에 아쉬움이 남지만
눈으로 본 걸 종이에 옮겨 그리는 요령을 익혔고,
꾸준히 드로잉할 수 있는 자극도 충분히 받으셨으리라 생각합니다.

하지만 사실, 혼자 그림 그리는 건
혼자 영어 공부 하는 것만큼이나 어렵고 지루하죠.
앞으로 혼자 뭘 어떻게 연습하면 좋을지 알려드릴게요.
드로잉 노트를 두 권 만들면 좋겠어요.
그중 한 권은 가벼운 노트로 해서 언제든 갖고 다니며
주제, 소재 상관없이 생각날 때마다 닥치는 대로 연습을 해보세요.
그리는 게 중구난방일수록 좋아요.
다른 드로잉 노트에는 내가 질리지 않을 주제를 하나 정하고
내가 가장 좋아하는 재료로 그리며 연습해보세요.
이렇게 두 권을 동시에 채우며 연습하면 재밌을 거예요.

'취미가 뭐예요?'라는 질문에
'이거요!'라고 자신 있게 말하면서 눈을 반짝일 수 있는 게
한 가지 있다는 건 참 멋있잖아요.
여러분 중 누군가에게 그림이 그런 취미가 된다면
저는 더할 나위 없이 기쁘겠어요.

이제 정말로 여러분만의 그림을 그려나가세요!
감사합니다.

참고 사진 모음

사진을 보려고 책 페이지를 앞뒤로 넘기며 그리는 것이

불편한 분들을 위해

책에 실린 참고 사진 16장을 한곳에 모았습니다.

해당 페이지를 가위로 잘라,

책 옆에 펼쳐두고 편리하게 그려보세요.

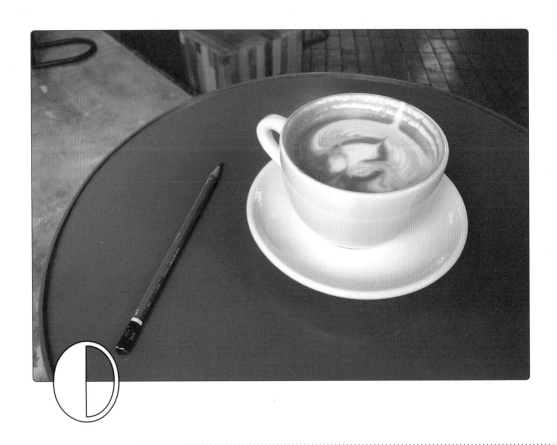

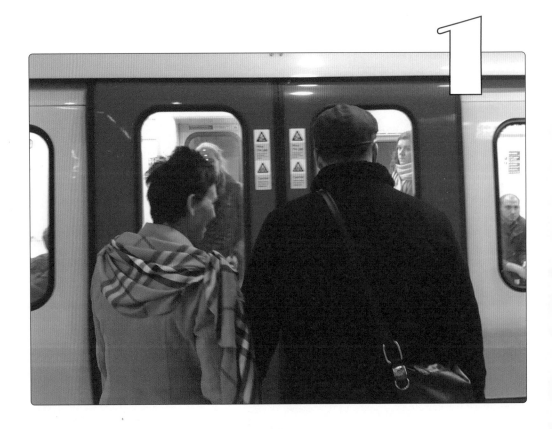

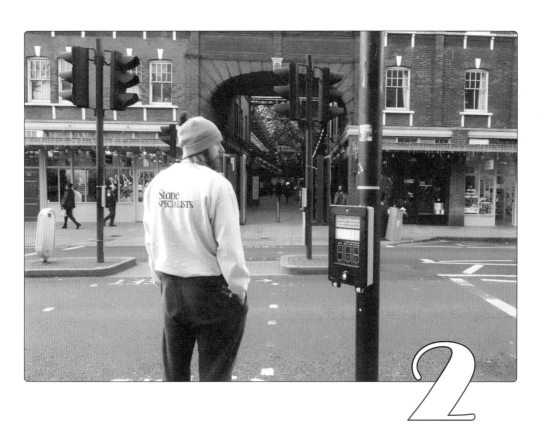

2

3

4

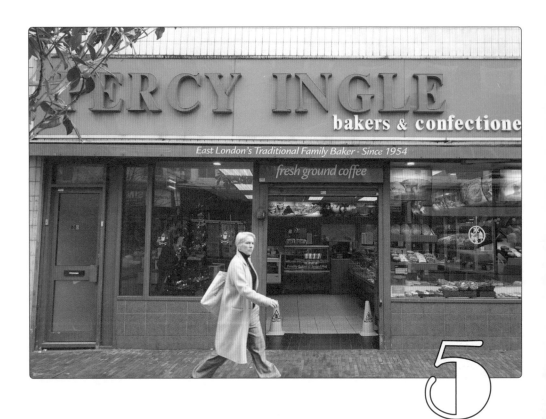

5

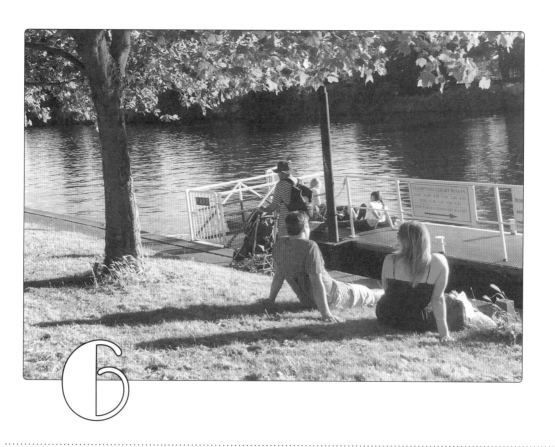

6

7

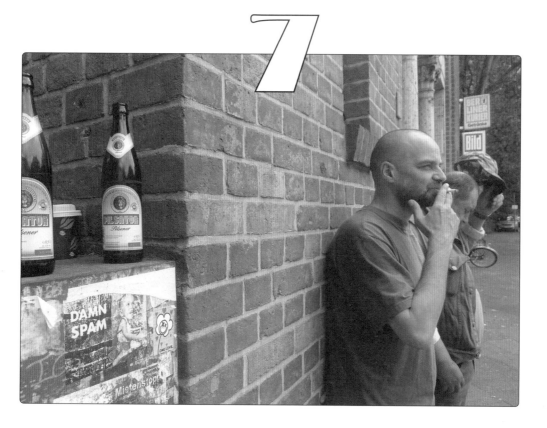

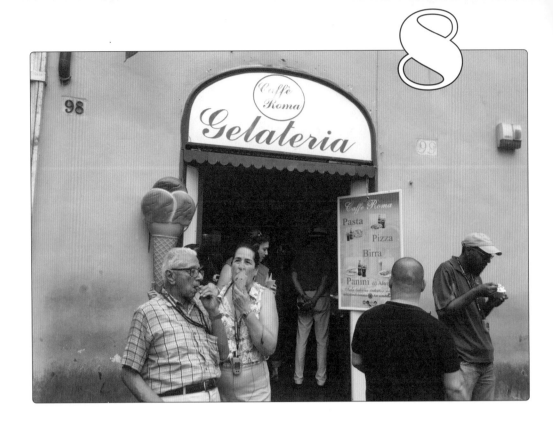

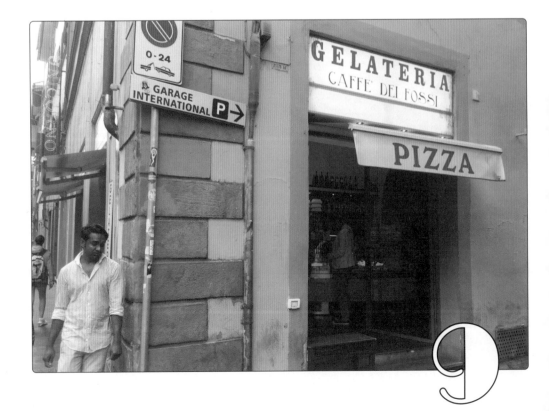

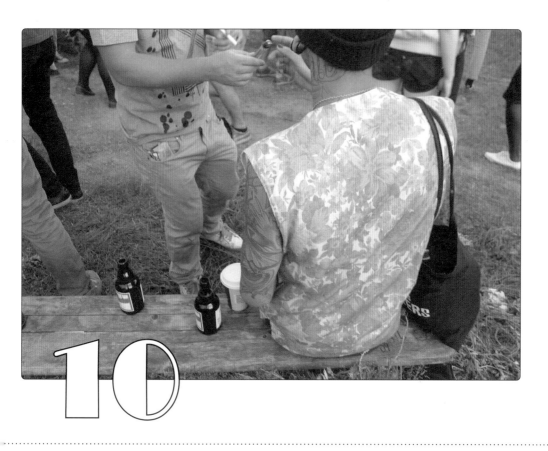

10

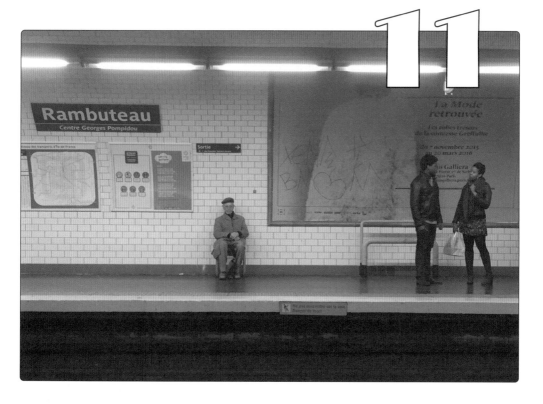

11

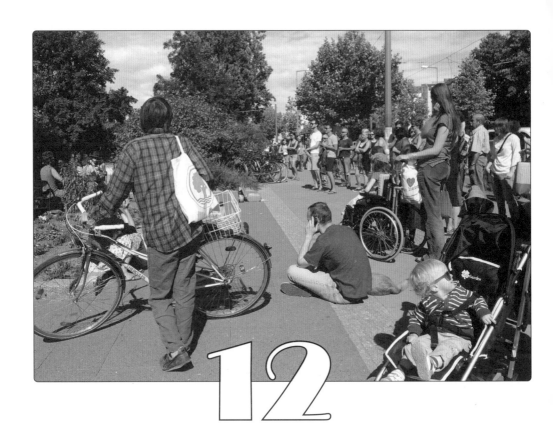

12

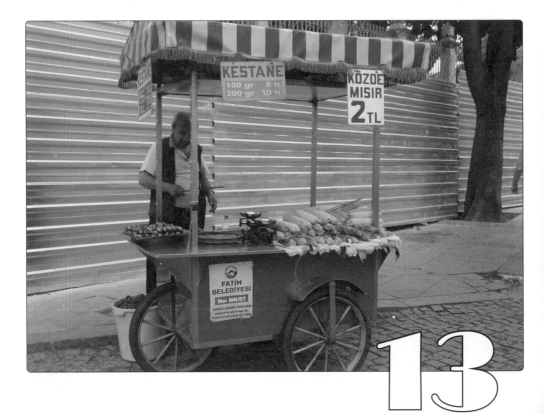

13

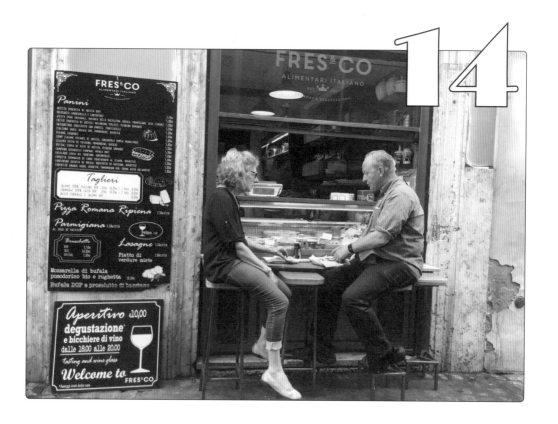

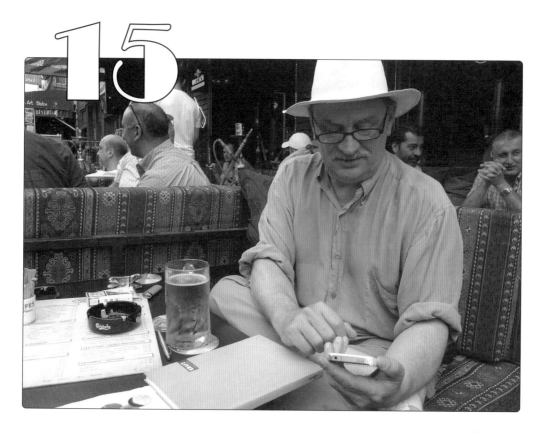

Editor's letter

그림 배우러 꽤 찾아다닌 편입니다만, 솜씨는 1도 늘지 않았습니다. 연습이 필요하다는 처절한 현실만
깨달았을 뿐입니다. 그러나 이 책을 만들면서, '기초 없이' 그리는 기쁨을 처음 배웠습니다.
두려움은 지우고 자신감을 넣어주신 작가님께 감사드립니다. **민**

자방이 첫 책을 낸 지 2년이 되었습니다. 그리고, 21번째 책을 세상에 내놓습니다. '다음'을 준비하는 2019년의 가을.
내년 이맘때 자방은 지금을 어떻게 기억할지 궁금해집니다. **희**

아방 작가님과의 첫 만남이 2017년 4월 26일. 고민하고, 원고를 쓰고, 책이 되기까지 2년 6개월이 걸렸습니다.
최선의 한 권으로 세상에 내놓기 위해 오—래 애쓴 만큼, 당신에게 오—래 예쁨받는 책이길 바라봅니다. **애**

그림 그리는 동안 외국의 조용한 카페에 앉아있는 것 같았어요. 분명 회사 책상 앞이었는데 말이죠.
진짜 외국이면 얼마나 좋을까요. 아 티켓 알아봐야겠다. **령**

아방의 그림 수업
멤버 모집합니다

1판 1쇄 발행일 2019년 11월 4일
1판 3쇄 발행일 2022년 12월 26일

지은이 아방(신혜원)
발행인 김학원
발행처 (주)휴머니스트출판그룹
출판등록 제313-2007-000007호(2007년 1월 5일)
주소 (03991) 서울시 마포구 동교로23길 76(연남동)
전화 02-335-4422 **팩스** 02-334-3427
저자·독자 서비스 humanist@humanistbooks.com
홈페이지 www.humanistbooks.com
시리즈 홈페이지 blog.naver.com/jabang2017
디자인 스튜디오 고민 **용지** 화인페이퍼 **인쇄·제본** 정민문화사

자기만의 방은 (주)휴머니스트출판그룹의 지식실용 브랜드입니다.

© 신혜원, 2019
ISBN 979-11-6080-304-4 13650

이 도서의 국립중앙도서관 출판예정도서목록(CIP)은 서지정보유통지원시스템 홈페이지
(http://seoji.nl.go.kr)와 국가자료공동목록시스템(http://www.nl.go.kr/kolisnet)에서
이용하실 수 있습니다. (CIP제어번호: CIP2019040468)

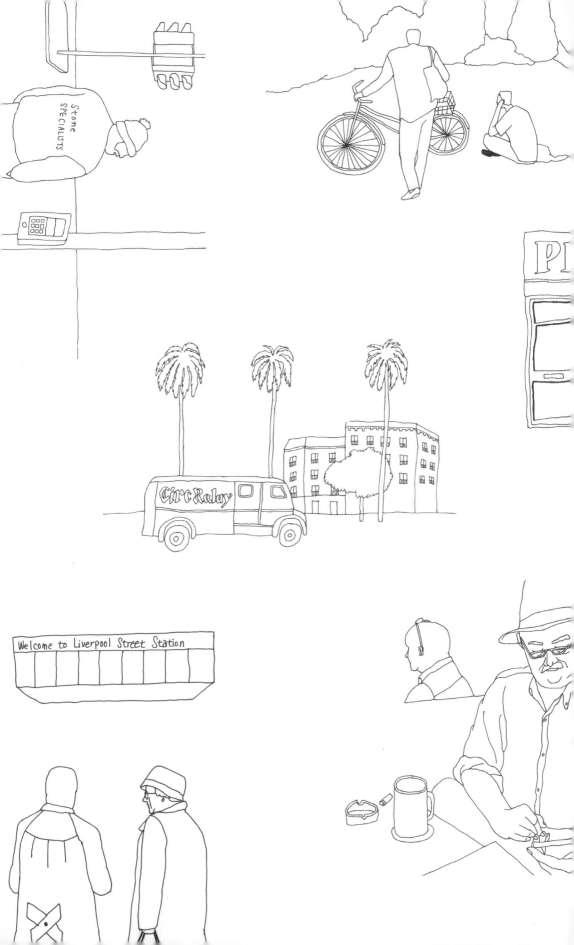

Stone SPECIALISTS

Circ Relay

Welcome to Liverpool Street Station